上海市教育发展基金会资助项目
上海视觉艺术学院艺术教育发展智库建设成果

遇见
中国书法艺术

楼世芳　王栋霆　著

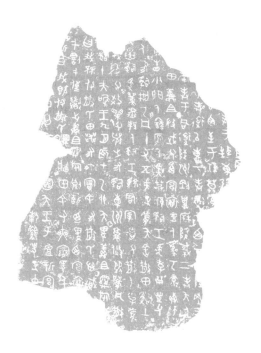

上海交通大学出版社
SHANGHAI JIAO TONG UNIVERSITY PRESS

内容提要

　　《遇见中国书法艺术》是"遇见艺术"系列中的一册。本书介绍了篆书、隶书、楷书、行书、草书的源流与演进,对中国各书法流派与代表书法家及作品进行系统梳理,适合书法艺术爱好者阅读。

图书在版编目（CIP）数据

　　遇见中国书法艺术/楼世芳,王栋霆著.—上海:
上海交通大学出版社,2023.6
　　("遇见艺术"系列/陈立民总主编)
　　ISBN 978-7-313-27122-8

　　Ⅰ.①遇… Ⅱ.①楼… ②王… Ⅲ.①汉字-书法-
研究-中国 Ⅳ.①J292.1

　　中国版本图书馆CIP数据核字（2022）第140246号

遇见中国书法艺术
YUJIAN ZHONGGUO SHUFA YISHU

著　　者:	楼世芳　王栋霆
出版发行:	上海交通大学出版社
邮政编码:	200030
印　　制:	苏州市越洋印刷有限公司
开　　本:	880mm×1230mm　1/32
字　　数:	124千字
版　　次:	2023年6月第1版
书　　号:	ISBN 978-7-313-27122-8
定　　价:	68.00元

地　　址:	上海市番禺路951号
电　　话:	021-64071208
经　　销:	全国新华书店
印　　张:	5.375
印　　次:	2023年6月第1次印刷

"遇见艺术"系列

顾 问

王荣华

主 编

陈立民

副主编

俞振伟

刘 轶

序

　　书法是汉字的书写艺术。从传说的仓颉造字起，书法与文字演进相辅相成，体现着天人合一的传统思想，承载着中华文明优秀的基因，并成为最具代表性的中国文化艺术的符号之一；后期的书法与人的修身养性紧密相连，成为文人墨客须臾不可离身的"技能包"。因文字有"经艺之本"与"王政之始"的特殊作用，故书法艺术从实用的书写到艺术的表现，就与儒家所倡导并一以贯之的"游于艺"思想紧紧结合，成为与修、治、齐、平相映生辉的一门古老又常写常新的艺术。故一代又一代的书家和爱好者抽绎其属性，赋以哲学思想而道德化；分析其形成，赋以阴阳五行而泛宗教化；比较其式样与演进，赋以爵位等级而政治化；讨论其书风转变，赋以时代影响而艺术化。

　　真是说不尽的书法。

　　从可考的中国文字来看，殷商时期的甲骨文和金文，不论契刻还是铸造都已相当成熟，其纵横有象之状，其由上往下的书写之势，象形、会意、形声之姿，无不孕育着先民们的智慧之思。从金文伊始，以《史籀篇》确立的典雅，延至东周列国的文字异形，从小篆到汉碑，从章草简帛到行草之妙，从秦皇汉武到李唐

贞观，从"钟张二王"到"欧柳颜赵"，从"初唐四家"到"苏黄米蔡"，不论是高举复古大旗的赵孟頫，淡雅简远的董其昌，还是"浓墨宰相""淡墨探花"，不论是隐士书家群落的疏宕和寂寞，还是晚明王铎等个性书家的纵横不羁，不论是帖派"江左风流"的潇散妍妙，还是碑学"新理异态"的峭拔奇崛，不仅勾勒出一条关于书体递嬗演进和风格启承流变的较为清晰的脉络，也时时刻刻地述说着中国书法激荡而高昂的人文主义精神，构成了中国文化史、文学史上特有的诗篇。

在中国书法史上，无论是散金碎玉的断简零札，还是高碑大志所椎得的楮墨拓片，无论是书家的日常记录还是诸如孙过庭《书谱》的长篇大作，无论是冯承素所摹揭《兰亭序》的流传有绪，还是新时代考古所见颜真卿书《郭虚已墓志》的字口如初，都是耀眼且不可遗漏的珍珠和宝藏。把这些宝贵的艺术品和背后的故事串在一起，就是书法史编撰者乐在其中却又非常费神之举。正是在这样的背景下，由楼世芳、王栋霆共同编著的《遇见中国书法艺术》应时而出，以点带面，纲举目张，以专题介绍和个案分析相结合的方式，对中国古代书法艺术的发展历程、流派变迁及其所承载的艺术文化精神，从书家到作品、从技法到审美做扼要的描述分析，并配以多幅书法图片，以期图文并茂，既能通俗易懂，又有一定的知识性，可观书法史之变迁，可扬书法艺术之精神，必将有益于书法艺术的普及与推广，利在当代，功在千秋。

是为序。

刘天琪

辛丑仲冬于长安两由轩

（刘天琪，博士，湖北美术学院中国画学院教授）

 前言

书法：从书写到艺术

人类从直立到行走，一直进化到现代社会，大约经历了数百万年。在人类进化的漫漫长夜里，一个相当长的历史阶段并没有文字。而汉字的创制和使用，或一部汉字的书写史，距今也不过三千多年。

自从有了文字以后，人类进入了文明社会。《淮南子·本经训》说："昔者仓颉作书，而天雨粟，鬼夜哭。"为什么呢？据说是因为人类创造了文字，提高了社会劳动生产率，财富开始积累，社会开始走向现代文明；至于"鬼夜哭"，东汉人高诱作注说："鬼恐为书文所劾，故夜哭也。"人类由文字而积累知识，产生智慧，鬼魅再也不能作祟为害，所以夜哭。

人类的语言是丰富多彩的。要把丰富多彩的语言记录下来，必须依赖文字。而文字的传播离不开书写。最初的书写并无规则，书写的人多了，便逐渐形成了规则。远古以来，文字经历了甲骨文、金文以及秦篆汉隶，到了魏晋时期，书写已然形成了一门有理论指导的独立艺术，这就是书法艺术。

汉代文学家扬雄曾说，"书，心画也"（《扬子法言·问神卷第

五》)。从这个意义上说，书法又是人类情感的载体。书写不同于书法，书写的意义主要在于记录、交流与传播。所以，只要把文字所欲表达的意思写清楚就可以了。但书法的要求就高得多：首先，书写应符合法度；其次，书写应具有艺术价值。尤其是后者，不仅要让人明白书写者表达什么，更重要的是从中体悟书写者在作品中凝集的思想情感。史上每一部形神兼备的书法作品，其原创性远远高于书写形式（技巧、法度），书写者根本不是为了所谓的传世而刻意雕琢出来的。如《平复帖》，只是一张非常普通的病情探视便条；又如《兰亭序》，则是在一个惠风和畅的春日传统雅集后，略带醉意的即兴抒怀。作者日后多次重书，竟不可追复。在遵循书写法度的基础上，他们率性而为，屡屡突破既有法度，进入"非法法也"的化境。在他们存世的书法作品中，后人可以从中感知书写者灵魂深处幽邃的密码。这样的书写方式，就是他们被后人尊为"书法家"的根本理由，也是书法艺术传递给我们隐秘在历史皱褶里穿越时空的情怀：读《兰亭序》，可以感知晋人"新亭对泣"后的散淡与洒脱；读《寒食帖》，如见贬黜黄州的苏轼在凄风苦雨中的无奈与不屈（否则他不可能在那里写出"谁怕？一蓑烟雨任平生"的诗句）。黄裳在评论颜真卿书法时说，"予观鲁公《乞米帖》，知其不以贫贱为愧，故能守道，虽犯难不可屈。刚正之气，发于诚心，与其字体无异也"（《溪山集》）。可以设想，如果没有《兰亭序》《祭侄文稿》等书法作品，那晋唐以后的思想史、艺术史，就会逊色许多。唐代孙过庭在《书谱》中对中国书法的"表情"本质做了科学而鲜明的阐述，他认为，在掌握了篆、隶、草、章各体类书写特征之后，还要以"凛"与"温"、"鼓"与"和"等使文字的书写具有"风神"与"妍润"、"枯劲"与"闲雅"等多种相辅相成的阳刚与阴柔之美，才能升华到艺术的境界；只有进入了这种艺术的境界，才能实现书法"达其情性，形其哀乐"的最终追求，书法作品也才

能具有"千古依然""百龄俄顷"（书家一生中不同时期的情怀于书作中顷刻可见）的长远审美体验。"达其情性，形其哀乐"，就是表达、体现作者的个性与情感，即表情达性。"情感"——这一中国书学的根本命题，在孙氏以前，除去东汉蔡邕《笔论》在阐述书法创作心态时提到"欲书先散怀抱"，以及南齐王僧虔《笔意赞》在阐述如何体现"神采"时提到"心手达情"之外，向来无人论及，更没有人把它视为书法创作的根本追求，而孙氏竟破天荒地、一针见血地揭示出了书法这门表现心灵的艺术的真谛，这是极其难能可贵的。所以说，一部书法史，就是一部心灵史。书法是中华文明对世界艺术的独特贡献。

我们不难发现，中国历代优秀的书法家，不仅因为在书法领域独树一帜而成为一代宗师，而且还是出类拔萃的学问大家。他们以自己的学识和修为，成就了自己的书法造诣；把寻常的书写，凝固成不朽的书法艺术。他们的作品，既是自我的心灵写照，又是历史瞬间的形象见证，展读法帖，抚今思昔，我们不由衷心地生出深深的敬意。

民国初年是个风起云涌的时代，随着各种政治力量登上历史舞台，中国的书法艺术也开启了现代篇章。除本书所载由晚清而进入民国的康有为、沈曾植、吴昌硕等艺术家外，还有如沈尹默、于右任、李叔同、袁克文、张伯驹、沙孟海、启功等书法大家。他们或活跃于政界，或潜心于学术，或为不求闻达之匹士，或为超迈凡尘之高僧……其不仅所在领域各异，书法艺术亦独辟蹊径，延至当代日臻繁荣。书家犹如群星璀璨，在现代艺术的夜幕中熠熠生辉。惜限于篇幅，本书不一一评述，故至晚清告一段落，其续篇端仰方家椽笔浓墨重彩绘就。

楼世芳

辛丑大寒于一统斋

目 录

第一章
篆书的源流与演进

　　书法是中国文化中最具代表性的精神符号，是汉字不同体式的书写所呈现出的一门古老又青春的艺术，是承载中华文明的最重要基因之一。它与汉字演进同步，绵延几千年，深深地根植于中国传统文化的血脉之中。

　　现代考古证明，中华民族已有五千多年璀璨的文明历史。除各种艺术图画外，中国的书法艺术以其独特的艺术形式和语言再现了这一历时性的嬗变过程。在书法艺术发展过程中，金、石、简、帛、纸等材质都曾是重要的契刻或书写载体。书法以笔、墨为工具材料，通过汉字书写与阅读，在完成信息交流等实用功能的同时，以特有的汉字造型和笔墨韵律，融入人们对自然、生命的思索，表现出中国人特有的思维方式、人格精神与性情志趣，成为几千年来须臾不曾被丢弃的艺术实践。

　　中国书法艺术是汉字的书写与造型艺术。文字是书法艺术的母体。文字学家认为，原始社会在陶器上遗留下来的刻画符号虽然还不能认为是文字，但可以确切地说，它们一定对原始文字的产生有重要的引导作用。故郭沫若先生说："彩陶上的那些刻画符号，可以肯定地说是中国文字的起源，或者中国原始文字的孑遗。"

　　从目前可考的材料来看，殷商两朝是我国所见最早有文字记

载的历史时期，这一时期的文字是考古资料证实的，数量多且相当成熟的中国最早具有体系的文字。

书法艺术又有书体之别。所谓字体，是文字学的概念，即人们熟知的篆书、隶书、楷书、行书和草书；而书体是书法学的概念，指书法的风格分类。一般来说，有共同特点和风格并能自成系统的书法，则能称为一种"书体"。后来随着时代和字体的发展，"书体"的含义逐渐丰富起来，如飞白书、章草和今草等。唐代以后"书体"又多了另一种含义，指某一书家个人的风格，如楷书当中的欧体、颜体、柳体、赵体，行书当中的苏、黄、米、蔡等。以下将按照篆书、隶书、楷书、行书和草书的源流与发展，介绍与分析不同书体及书家的时代背景和风格流派。

"篆书"被列为篆、隶、楷、行、草五体书之首，是我国最早的一种书体，从殷商时期的甲骨文算起，至今有三千多年的历史。篆书是个统称，狭义上篆书单指大篆和小篆。广义的篆书是指小篆及小篆以前的所有的古文字，包括甲骨文、金文、石鼓文以及春秋战国时期通行于各国的文字、秦小篆，还有兵器、印符、秦诏版、权量、瓦当上的文字以及汉唐以来碑石上的篆额文字等流派篆书。本章将从篆书入手，谈论甲骨文、金文、石鼓文、秦篆以及唐代到清代篆书的流派，名家和名作的时代背景和个性特征。

第一节　殷商甲骨文

甲骨文是甲骨文字的简称。所谓甲骨文字，就是殷人在占卜或祭祀时在龟甲或兽骨（龟腹、牛的肩胛骨）上刻的文字，主要记载的是祈告天地、典祭神灵、占卜吉凶、王室祖先祭礼、猎获

多少、外夷入贡、帝王的梦等内容。神秘的甲骨文沉睡地下数千年，一个很偶然的机会被"遇见"，从此惊现人世。

19世纪末，河南安阳的农民在田野中偶然发现甲骨碎片，但不知其为何物。后来人们得知它研碎后可以治创伤，就把它当作"龙骨"卖给药铺或药商。直到光绪二十五年（1899），晚清古董商、金石学家王懿荣，偶然发现药里的"龙骨"上刻着类似文字的图案，随之开始搜集研究。这就是现有发现最早的、成系统的汉字，即

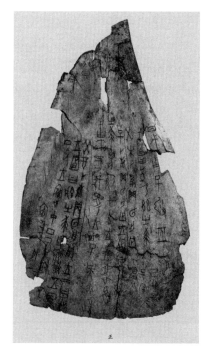

图1-1　甲骨文

商朝的"甲骨文"（见图1-1）。甲骨的发现地曾是殷商王朝的都城，甲骨文是殷商通行的文字。后因武王灭殷，随着历史变迁，这里便成为废墟，即所谓"殷墟"，所以甲骨文又称为"殷墟文字""殷墟书契"或"甲骨刻辞"。

甲骨文形成了独特的书刻艺术技巧，为中国书法奠定了基础。其已经具备了书法形式美的众多要素，和以前的刻画符号相比，具有较完整的体系，成熟而有规律。虽为早期的文字，但在神权统治的时代，它的书刻者（或称贞人）出于对神的虔诚，为了取得神的欢心，总是在实用的基础上追求书写的线条美、章法美，力求在刻写过程中表现出神圣美和崇高美。所以甲骨文又被

认为是最早的书法。

关于甲骨文的成字方式，除了有少部分是墨迹外，大致可分为两种，一是先书后刻，二是直接刻写。由于特殊的书刻工具在龟甲或兽骨上刻写决定了其笔法和刀法的特殊性，所以呈现的甲骨文笔画以直线为主，锋芒毕露，线条自然、流畅和劲挺。结构上始终遵循着一种均衡对称却具有变化美的法则，左右对称，大小参差，字形以长方为主，上密下疏，浑然一体。在章法上，布局匠心独运，有行无列，错落有致，意趣天成，相得益彰。

甲骨文书法随着历史的进程不断发展成熟。其早期的字形较大，中期的字形变小，后期的就更小，到了周代变成了微雕，书刻技艺达到了炉火纯青的地步。这种演变具体反映在字体和字形的嬗变之中，为西周的金文趋向线条化、战国时代民间草篆向古隶的发展，奠定了基础。

甲骨文陆续出土后，王懿荣、刘鹗、董作宾、罗振玉、王国维、郭沫若等一大批学者相继出版了众多相关研究著作，从而形成了一门关于甲骨文研究的专门学问——甲骨学。甲骨学以"甲骨四堂，郭董罗王"为体系，"四堂"指郭沫若（字鼎堂）、董作宾（字彦堂）、罗振玉（号雪堂）、王国维（号观堂）。唐兰曾评价他们的殷墟卜辞研究"自雪堂导夫先路，观堂继以考史，彦堂区其时代，鼎堂发其辞例，固已极一时之盛"。以下简要介绍甲骨四堂之罗振玉、王国维。

1. 罗振玉

罗振玉（1866—1940），初名宝钰（振钰），字式如、叔蕴、叔言，号雪堂，晚号贞松老人、松翁。祖籍浙江省上虞县永丰乡。中国近代考古学家、古文字学家、金石学家、敦煌学家、目录学家、校勘学家、农学家、教育家。

罗振玉与蒋伯斧于光绪二十二年（1896）在上海创立"学农社"，并设"农报馆"，创《农学报》，决心致力于农学及教育事业。光绪二十四年（1898），他又创设东文学社，培养出来的学生中有王国维、樊炳清、沈纮，此三人堪称东文学社的杰出俊才，他们翻译的各种教科书，传播了西方现代学术分科体系，特别是对斯宾塞传播的进化论史学贡献最为突出。

宣统三年（1911），罗振玉携带家眷从天津渡船前往日本。此后他旅居京都长达八年，在净土寺修建楼四楹及书库一所，潜心学术，学术成果极为丰富：在甲骨学上，先后编辑《殷墟书契前编》《铁云藏龟之余》《殷墟书契后编》《殷墟书契著华》四部著作；在敦煌学上，先后编成《鸣沙石室佚书》《鸣沙石室佚书续编》《高昌壁画著华》；在古器物方面，先后编成《齐鲁封泥集存》《石鼓文考释》《历代符牌图录》《秦金石刻辞》《汉晋石刻墨影》等；在简牍学上，与王国维合著《流沙坠简》一部。罗振玉一生著作达189种，校刊书籍642种，刊布流传，其功大焉。王国维在甲骨学和古文字学的研究基础上，又加以各种精深的考证，在学界中形成很大的影响力。世人把他们二人的学问称为"罗王之学"。

傅斯年评价："其（明清史料）中无尽宝藏，盖明清历代私家记载，究竟有限，宫书则历朝改换，全靠不住，政治实情全在此档案中也。且明末清初，言多忌讳，官书不信，私人揣测失实，而神、光诸代，御房诸政，明史均缺，此后明史续纂，此为第一种有价值之材料。罗振玉稍整理了两册，刊于东方学会，即为日本、法国学者所深羡，其价值重大可想也。"

鲁迅评价："中国有一部《流沙坠简》，印了将有十年了，要谈国学，那才可以算一种研究国学的书。"

2. 王国维

王国维（1877—1927），初名国桢，字静安，初号礼堂，晚号观堂，浙江省海宁州（今浙江省嘉兴市海宁）人。王国维是集考古学家、词学家、史学家、文学家、美学家、金石学家和翻译理论家于一身的学者，是中国近现代享有国际声誉的著名学者。

王国维早年追求新学，受资产阶级改良主义思想的影响，把中国古典哲学、美学与西方哲学、美学思想相融合，形成了独特的美学思想体系，继而攻词曲戏剧，后又治史学、考古学、古文字学。

他中年后在甲骨学、简牍学、敦煌学三个方面，均做出了辛勤而卓有成效的探索，被公认为国际性新学术的开拓者和奠基者。他在中国近代新材料发现史上的崇高地位，几乎成为学人津津乐道的共识。

王国维生前著作六十余种，他自编定《观堂集林》《静安文集》刊行于世。更有今人整理出版之遗著、佚著多种。批校的古籍逾200种（收入其《遗书》的有42种，以《观堂集林》最为著名）。

王国维在文学创作和文学理论上最著名的是其《人间词》与《人间词话》，这两者构成互相印证的关系。他词作的成就在境界的开拓上，而境界也正是《人间词话》所着力强调的，摆脱了抒写离情别绪、宠辱得失的俗套，重在展现个体的人在苍茫宇宙中的悲剧命运，表达的是一种哲学境界，而超越了伦理的境界，是对生命与灵魂的考问。

王国维在《人间词话》里谈到了治学经验，原文如下："古今之成大事业、大学问者，必经过三种之境界：'昨夜西风凋碧树。独上高楼，望尽天涯路'，此第一境也；'衣带渐宽终

不悔，为伊消得人憔悴'，此第二境也；'众里寻他千百度，蓦然回首，那人却在，灯火阑珊处'，此第三境也。此等语皆非大词人不能道。然遽以此意解释诸词，恐晏、欧诸公所不许也。"在《文学小言》一文中，王国维又把这三境界说成"三种之阶级"。并说："未有不阅第一第二阶级而能遽跻第三阶级者，文学亦然，此有文学上之天才者，所以又需莫大之修养也。"

首先，王国维认为做学问成大事业者，要有执着的追求，登高望远，瞰察路径，明确目标与方向，了解事物的概貌。其次，他以此来比喻成大事业、大学问者，不是轻而易举就能成功，而是必须坚定不移，吃苦耐劳，废寝忘食，孜孜以求，直至人瘦带宽也不后悔。最后，必须要有专注的精神，反复研究，刻苦下足功夫，自然就会豁然贯通，有新的发现，才能有所发明，必然能够进入自由的王国。

后世评价：

陈寅恪："惟此独立之精神，自由之思想，历千万祀，与天壤而同久，共三光而永光。"

胡适："南方史学勤苦而太信古，北方史学能疑古而学问太简陋……能够融南北之长而去其短者，首推王国维与陈垣。"

第二节　商周金文

殷商王朝以如今的河南安阳一带为中心，据有黄河下游华北平原富饶的土地。周王朝则是以黄河上游陕西省渭水流域为根据地，从事农耕的氏族，原来隶属于殷商王朝，后来逐渐强大起来，到了公元前12世纪前后，东进建立了新的王朝，殷商王朝

随之覆灭。

周王朝建都于镐京（今陕西西安），对殷商代遗留下来的诸侯进行整顿，承认其领土以安其心。与此同时，在以往氏族制的基础上，分封王族和亲近的部族为诸侯，来治理重要地区，这就是周朝的封建制。由于政治、社会制度变革和社会发展，甲骨使用急剧衰减，而铜器制作则相反地兴盛起来，铭文也起着记录作用，金文装饰的字体作为文字的主流发展起来。

商代早期，青铜器铭文较少，一般只有几个字，仅用来记录器主的族名、族徽、标识等。美国鲁本斯收藏的一件刻有"父甲"二字的二里岗时期的铜角，是目前已知最早的青铜器，其铭文书法类似甲骨文，象形程度较高，瘦细劲韧，刀刻味较浓。

商代末期，器物铭文的代表作品有《司母戊鼎》《司母辛鼎》等，字数不多，却独具风格，雄健奇伟，或朴拙凝重。长篇铭文如《宰甫卣》《戍嗣子鼎》等，多达到几十字。从文字的角度讲，铭文的形式逐渐发生变化，开了西周金文之先河，为全盛奠定了基础。

西周是青铜器及金文的鼎盛时期。金文从商代中后期开始流行，到两周时期达到高峰。秦人称铜为金，因而把刻铸在青铜器上的文字称为金文。商、周时期，钟为礼乐之器，鼎为权力象征，钟和鼎在周代各种有铭文的铜器中占有重要地位，故后人又称金文为"钟鼎文"。青铜器又称彝器，其铸刻文字有两种形态：一种是凹入的阴文，称为款；另一种的凸出的阳文，称为识。故青铜器铭文又称"彝器款识""钟鼎款识"。目前已见到的铸有铭文的青铜器就有4 000多件，数量之多，丝毫不亚于甲骨文。

西周青铜器铭文按风格大约可以分为三个时期。

一、西周早期

从武王到昭王时期（前1046—前977）。西周时期崇尚礼仪，随着冶金技术的发展和提高，礼器、乐器因之极盛，所以金文有了很大的发展，现已出土的金文数量可观。这一时期的代表作品有：《利簋》《天亡簋》《大盂鼎》《何尊》等。书风以朴茂凝重、瑰丽沉雄为主要特征，笔画遒劲，时有肥笔装饰，并多见线与块面结合的形式之美。其文字内容也转向书史纪事为主，涉及当时的军事、政治、经济、礼仪等，具有重要的史料价值和书法研究价值。

大盂鼎（见图1-2）为西周重器，清道光年间出土于陕西岐山礼村。其铭文记述了周康王二十三年九月册命贵族"盂"之事。其金文是经过范模浇铸出来的，因此笔画比较粗厚圆浑，转折处不带棱角。虽属西周早期，但书法体势严谨，结字、章法都

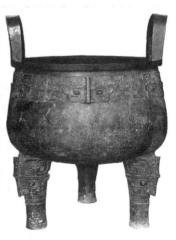

图1-2 大盂鼎

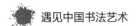

十分质朴平实，用笔方圆兼备，雄壮而不失秀美，开《龙门造像》《张迁碑》先河。器型巨大，造型端庄堂皇，所以作品更呈现出一种磅礴气势和恢宏的格局，从而为世人所瞩目。

二、西周中期

从穆王到孝王时期（前976—前886）。这时期的铭文篇幅更长，书风更为典雅平和，其笔画圆浑，装饰意味减弱，用笔柔和酣畅，行款布局疏朗自如。最具代表性的作品有：穆王时的《静簋》、恭王时的《墙盘》、懿王时的《即簋》、孝王时的《大克鼎》等。其他如《师酉簋》的流媚摇曳、《师遽簋》的逸态横生、《豆闭簋》的工拙变化，都能令人寓目遣怀。

大克鼎又称克鼎、膳夫克鼎，于清朝光绪十六年（1890）出土于陕西扶风县法门寺窖藏，现收藏于上海博物馆（见图1-3）。

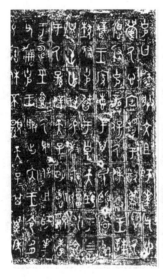

图1-3　大克鼎

西周大克鼎高93.1厘米，口径75.6厘米，腹径74.9厘米，重201.5公斤。鼎立耳，口沿下饰变形兽面纹，有觚棱凸棱，造型庄严厚重。腹内铸铭文290字，铭文行间皆有线相隔，字迹特大，笔势圆润，结体修长，由于铭文排列于界格之中，书风乃由自然而趋于整饬，是金文中的皇皇巨著。其铭文内容是研究西周官制和土地制度的重要资料。

三、西周晚期

从夷王到幽王时期（前885—前771）。此间为青铜器铭文发展的高峰，金文趋于成熟，笔画由初期的肥瘦悬殊走向统一，字形更加自由，风格也呈现多样化。以毛公鼎铭文、散氏盘铭文等为代表。

1. 毛公鼎

毛公鼎因作器者毛公而得名，清道光二十三年（1843）出土于陕西岐山，现藏于台北"故宫博物院"。其铭文长度接近500字，在所见青铜器铭文中为最长，记述周宣王即位之初，亟思振兴朝政，请叔父毛公为其治理国家内外的大小政务，并饬秉公无私，最后颁赠命服厚赐，毛公因而铸鼎传示子孙永宝之事。

毛公鼎铭文笔法圆润精严，显示出大篆书体高度成熟的结字风貌，瘦劲修长，仪态万千，章法纵横宽松疏朗，错落有致，顺乎自然而无做作，表现出上古书法的风范和一种理性的审美趣尚，形成了具有纯熟书写技巧和表现手法的形式和规律。整体造型浑厚凝重，饰纹简洁，古雅朴素，具有浓厚的生活气息，是西周晚期由宗教转向世俗生活的代表作品（见图1-4）。

自古国之重器命途多舛。清道光二十三年（1843），毛公鼎被陕西岐山县董家村村民董春生在村西地里挖出来。随后，有古

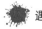

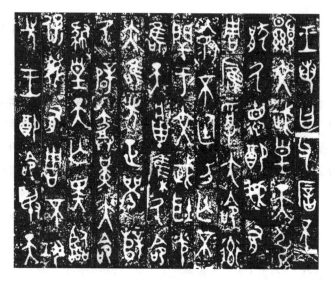

图1-4　毛公鼎铭文

董商人闻名而来，以白银300两购得，但运鼎之际，被另一村民董治官所阻，买卖没有做成。古董商以重金行贿知县，董治官被逮下狱，以私藏国宝治罪。此鼎最后运到县府，被古董商人悄悄运走。其后，几经辗转，毛公鼎为清末大臣端方购得。民国时期，端方后人因家道中落，将毛公鼎典押给在天津由俄国人开办的华俄道盛银行。因当时有爱国人士极力呼吁保护国宝，毛公鼎辗转至时任北洋政府交通总长的大收藏家叶恭绰手中。

1937年抗日战争全面爆发后，叶恭绰避走香港，毛公鼎未能被带走，而是被藏在叶恭绰上海的寓所里。由于叶恭绰是用假名买的毛公鼎，所以日本人无法查知它的下落。叶恭绰嘱咐其侄叶公超有朝一日将鼎献给国家。毛公鼎几经易手，甚至差点被日本军方夺走，所幸叶公超拼死保护，誓不承认知道宝鼎

下落。叶恭绰为救侄子，制造了一只假鼎上交日军。叶公超被释放后，于1941年夏携毛公鼎逃往香港。不久，香港被日军攻占，叶家托德国友人将毛公鼎辗转运回上海。后来因生活困顿，叶恭绰将此鼎典押给银行，由巨贾陈咏仁出资赎出，毛公鼎才不至于流落他乡。

1945年抗日战争胜利后，陈咏仁将毛公鼎上交给政府。1946年，毛公鼎由上海运至南京，被收藏于中央博物院。1948年，国民党退守台湾，大量中央博物院所藏珍贵文物南迁至台北。

1965年，台北"故宫博物院"正式建成，稀世瑰宝毛公鼎成为台北"故宫博物院"的镇馆之宝之一，放在商周青铜展厅最醒目的位置，是永不更换的展品，其形象后作为台北"故宫博物院"的两大纪念章主图之一。

2. 虢季子白盘

西周宣王时虢季子白盘，长137.2厘米，宽86.5厘米，高39.5厘米，是商周时期的盛水器。清道光年间出土于陕西宝鸡虢川司，现收藏于中国国家博物馆，是镇馆之宝。被列为中华人民共和国首批禁止出国（境）展览文物。

其铭文共111字，记述了虢季子白奉命出战，荣立战功，周王为其设宴庆功，并赐弓马之物的事情。与诸颂器风格有别，颇疑其为《史籀篇》大篆的初始式样。其铭文既有严密的线条组合，也有生动的书写之美。全篇看去优雅清疏，堪称金文翘楚（见图1-5）。

3. 散氏盘

散氏盘因其铭文中有"散氏"字样而得名。清乾隆年间出土于陕西凤翔（今宝鸡市凤翔区），现藏于台北"故宫博物院"。其

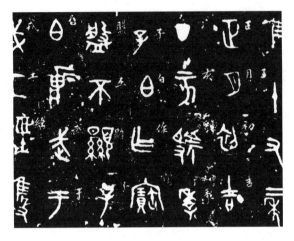

图1-5　虢季子白盘铭文

盘高20.6厘米，腹深9.8厘米，口径54.6厘米，底径41.4厘米。外形为圆形，浅腹，双附耳，高圈足。腹饰夔纹，间以兽首三，圈足饰兽面纹。内底铸有铭文19行，共357字。

图1-6　散氏盘铭文

其铭文记述的是矢人付给散氏田地之事，是研究西周土地制度的重要史料。铭文将稚拙与老辣、粗犷与内蕴极为完美和谐地结合在一起，用笔凝重含蓄，朴茂豪迈，在极粗质中见出极精到，这是散氏盘铭文的魅力所在。铭文记录了两国之间土地赔偿、交割的全过程。西周

的土地制度是井田制，是由原始氏族公社土地公有制发展演变而来，其基本特点是实际耕作者对土地无所有权，而只有使用权。

总体上看，金文是我国文字发展史上的重要阶段，在中国书法史上亦占有重要地位，是继甲骨文之后的重要书体，是典型的大篆，它上承甲骨文，下开秦系文字之先导，有至关重要的作用。

第三节　石　鼓　文

石鼓文，亦称猎碣或雍邑刻石，是中国现存最早的石刻文字。原石现藏于故宫博物院石鼓馆。宋代郑樵《石鼓音序》之后"石鼓秦物论"开始盛行，清末震钧断石鼓为秦文公时物，民国马衡断为秦穆公时物，郭沫若断为秦襄公时物，今人刘星、刘牧则考证石鼓为秦始皇时代作品。

此鼓命运多舛，唐代初出土于天兴三畴原（今陕西省宝鸡市凤翔三畴原），后被迁入凤翔孔庙。五代战乱，石鼓散于民间，至宋代几经周折，终又收齐，放置于凤翔学府。宋徽宗素有金石之癖，尤其喜欢石鼓，于大观二年（1108）将其迁到汴京国学，用金符字嵌起来。此后，石鼓又经历了数百年的风雨沧桑。抗日战争爆发后，为防止国宝被日寇掠走，由当时故宫博物院院长马衡主持，将石鼓迁到江南，抗战胜利后又运回北京，1956年在故宫博物院展出。清乾隆五十五年（1790），清高宗为更好地保护原鼓，曾令人仿刻了十鼓，放置于辟雍（大学）。现仿鼓在北京国子监。

石鼓文的字体相比金文有所规范，但是在一定程度上还保留了金文的特征，它是金文向小篆发展的一种过渡性书体。传说在

石鼓文之前，周宣王太史籀曾经对金文进行改造和整理，著有大篆十五篇，故大篆又称"籀文"。石鼓文是大篆留传后世，保存比较完整且字数较多的书迹之一。

石鼓文字体多取长方形，用笔起止均为藏锋，圆融浑劲，结

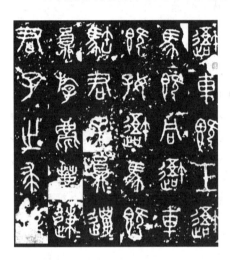

体促长伸短，匀称适中。其势风骨嶙峋又楚楚风致，确有秦朝那股强悍的霸主气势。石与形、诗与字浑然一体，古茂雄秀，冠绝古今（见图1-7）。

石鼓文集大篆之成，开小篆之先河，在书法史上起着承前启后的作用，是由大篆向小篆演变而又尚未定型的过渡性字体。石鼓文被历代书家视为习

图1-7　石鼓文

篆书的重要范本，故有"书家第一法则"之称誉。石鼓文对书坛的影响以清代最盛，如著名篆书家杨沂孙、吴昌硕主要得力于石鼓文而形成自家风格，其中吴昌硕被誉为"石鼓篆书第一人"。

第四节　秦小篆及其演变

在秦始皇推行的众多的统一措施当中，"书同文、车同轨"从根本上破坏了六国书法赖以存在的字形基础，制定了统一的书体。这是中国文字史和中国书法史上的一次用行政手段进行文字

改革，对后世文字的规范产生了深远影响。在秦代文字统一的过程中，涌现了书法史上有名传世的书法家，如李斯、赵高、胡毋敬等。尤其是秦丞相李斯，以其精湛的书艺为后世留下了珍贵的石刻书法遗迹。

（一）秦代篆书

在文字改革方面，秦始皇采纳了李斯等人"罢其不与秦文合者"的建议。丞相李斯作《仓颉篇》，车府令赵高作《爰历篇》，太史令胡毋敬作《博学篇》，皆取自大篆，稍加省改，即所谓小篆，定秦文于一尊，加以普及推广至全国。这是历史上具有划时代意义的文字改革。

秦小篆大多刻在铁器、铁板和石碣、石碑上。如秦始皇和秦二世时的度量衡器、符印、货币、兵器及诏版上的铭文。这些铭文偏重于实用，急就而成，在书艺上受金文影响较大，分行而不分格，书写自由，大小参差，章法烂漫。

最能代表秦篆书艺风格的是秦刻石。据司马迁《史记·始皇本纪》载，秦刻石有泰山、芝罘、琅琊、碣石、会稽、峄山等。这些刻石是秦始皇及秦二世东行郡县时，为了光耀其文治武功而刻立的，据载大都为丞相李斯所书。其中最著名者为《峄山刻石》《泰山刻石》和《琅琊刻石》等。

1.《峄山刻石》

秦王政二十八年（前219），秦始皇出巡峄山时，登高远望，激情满怀，对群臣说道："朕既到此，不可不加留铭，遗传后世。"李斯当即成文篆字，派人勒石于峄山之上，这就是著名的《峄山刻石》，现有宋代摹刻碑存于西安碑林，元代摹刻碑存于邹城博物馆。

《峄山刻石》，又称《峄山碑》，其原石已失，也无原碑拓本

传世，现流行的各种刻本均为"摹刻"，而摹刻作品中以"长安本"为最好。

此碑分为两部分，前部分为"皇帝诏"，计144字，刻于公元前219年，后部分为"二世诏"（即"皇帝曰"之后），计79字，刻于公元前209年，由于封建等级制度原因，"二世诏"字要略小一些。

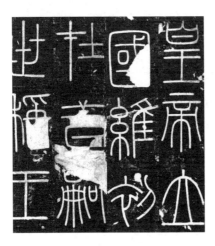

图1-8 《峄山刻石》

在书法上，此碑线条圆润，结构匀称，点画粗细均匀，运笔坚劲畅达，既具图案之美，又有飞翔灵动之势，可谓一派贵族风范（见图1-8）。加之该碑端庄工稳，笔法严谨，临写尤其能强化手腕的功能，增强"中锋"意识，因而成为后世学书入门的最佳范本之一。杨守敬评此本"笔画圆劲，古意毕臻"。

2.《泰山刻石》

《泰山刻石》是刊刻的一方摩崖石刻，分为两部分，前半部分（"始皇刻辞"）刻于秦王政二十八年（前219），后半部分（"二世诏书"）刻于秦二世元年（前209），传为李斯撰文并书丹，又称"李斯碑"等。刻石原立于山东省泰安市泰山山顶，残石现存于山东泰安市泰山岱庙东御座院内。

此刻石前半部分叙述秦始皇在全国范围内申明法令，充分利用法律来保护刚刚建立起来的中央集权制封建国家的各项制度，

要求臣民遵循法制，并告诫后代要坚持法家路线，永不改变；后半部分则记录了李斯随同秦二世出巡时上书请求在秦始皇所立刻石旁刻诏书的情况。

从书法上看，其结体呈现上紧下松的态势，点画间相对均衡，有的甚至均衡到一种近乎原始的"拙"的程度，几乎绝对对称，秩序井然，相拱相揖，其用笔都是逆锋起笔回锋收笔，行笔不偏不倚，粗细始终如一，圆转中裹挟的沉着与遒劲，为后世留下了经典的临摹范本（见图1-9）。

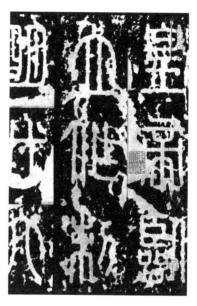

图1-9 《泰山刻石》

3. 李斯

李斯（？—前208），战国末楚国上蔡人，著名政治家、书法家，荀子学生，后入秦为相。李斯的一生，绝大部分时间都在实践法家思想。他受到秦王政的重用后，以卓越的政治才能和远见，辅助秦王完成了统一六国的大业，顺应了历史发展的趋势。

秦朝建立以后，李斯升任丞相。他继续辅佐秦始皇，在巩固秦朝政权、维护国家统一、促进经济和文化的发展等方面做出了卓越的贡献。他建议秦始皇废除分封制，实行郡县制。他把全国分为三十六郡，郡以下为县，这一整套中央集权制度，从根本上铲除了诸侯王国分裂割据的祸根，对巩固国家统一、促进社会发展起了积极作用。所以，这一制度在秦以后的帝制社会里一直沿

用了近两千年。

李斯又提出了统一文字的建议。公元前221年，李斯向秦始皇提出了"书同文字"的建议，命令禁用各诸侯国留下的古文字，一律以秦篆为统一书体，这便是小篆。而关于小篆的由来，许慎在《说文解字·叙》中提到，李斯等人在奉秦始皇之命制作标准字样时，"皆取史籀大篆或颇省改，所谓小篆者也"。而小篆的名称也是为了尊崇大篆而卑称其"小"的。又传，为了推广统一的文字，李斯亲作《仓颉篇》七章，每四字为句，作为学习课本，供人临摹。不久，李斯又采用秦代一个叫程邈的小官吏创造的一种书体，打破了篆书屈曲回环的形体结构，形成新的书体——隶书。从此，隶书便作为官方正式书体，其始于秦，盛于汉，直到魏晋楷书流行才渐被取而代之。

（二）汉代篆书

小篆在汉代虽然不占统治地位，实用性逐渐消失，但是去古未远，在许多重要场合仍在使用，主要见于碑刻、碑额、铜器铭文、瓦当、墨迹等。

1. 碑刻

严格意义上的碑刻，在西汉时还没有出现，因此西汉时期的篆书石刻都不以"碑"称名，如《郁平大尹冯君孺人墓画像石题记》《霍去病墓石雕》《上谷府卿坟坛刻石》等。新莽时期瘦硬而不失婉转，具有独特的意味，并夹杂着隶书的形意，显然受到了隶书流行的影响。

汉篆一改秦篆方圆齐整，秀丽端庄，而为古朴雄浑，凝重似铸，古拙似刻。汉代出现了变圆为方、改长为短的专门治印的缪篆。西汉篆书作品传世较少，如《群臣上寿刻石》和瓦当文字可为代表。

王莽时期各种器物上的篆书无不精美绝伦，尤以瘦劲方折的《新莽嘉量铭》为最佳。东汉篆书佳品颇多，《袁安碑》《袁敞碑》二碑，似为一人所书，宽博温雅，笔力遒劲，为汉篆上品。《祀三公山碑》篆隶交触，行次规整而笔恣肆。太室阙、少室阙、开母阙三阙，铭文醇厚茂密，多饶古趣。

《袁安碑》残高139厘米，宽73厘米，厚21厘米，有穿（见图1-10）。碑文共10行，无撰书人姓名，内容主要记述袁安的生平，所记与《后汉书·袁安传》所载基本相同。现藏于河南博物院。

图1-10　《袁安碑》

此碑背景是：袁安殁于东汉永元四年（92），而碑文中说"孝和皇帝加元服，诏公为宾"，孝和皇帝是东汉第四代皇帝刘肇的谥号，皇帝在位时可称年号，但不能称谥号，由此可断定碑是汉和帝崩逝后所立，即立碑时间在东汉永元十七年（105）以后。至于为什么去世十三年之后才立碑，马衡《凡将斋金石丛稿》以为"或因敞（袁安之子）之葬，同时并立此碑，未可知也"。

书法上，其笔画较《泰山刻石》为细瘦，笔势强健遒劲，结体宽博，骨力劲拔而有弹性，书法厚重雄茂。

当代书画家启功评："字形并不写得滚圆，而把它微微加方，便增加了稳重的效果。这种写法，其实自秦代的刻石，即已透露出来，后来若干篆书的好作品，都具有这种特点。"

2. 碑额

在东汉隶书碑刻大盛时，碑额篆书往往与一般篆书有较大的不同，又因为有较强的装饰性，所以碑额有很多是采用篆书书写。诸多学者研究表明：由于碑额位置相对狭小，许多碑额篆书的整体布局必须因势利导，随形布势，所以章法比较奇特，还受到隶书的影响，笔画常带有隶意，所以整体风格比较丰富。其中代表性作品有：《泰室石阙铭额》《鲜于璜碑额》《孔宙碑额》《华山碑额》《张迁碑额》等。

3. 铜器铭文

由于社会发展等多方面因素，汉代青铜器逐步衰落，但是青铜器物的使用仍然比较广泛，主要是一些日常用品，其上铭文多为器名、使用地点、铸造年月以及工匠的姓名和器的重量等。容庚《秦汉金文录》中收集有大量这类铭文，其成字方法多为契刻，风格约可分为两类：一类笔画均匀，字形端稳，有的接近规范的小篆，如《安成家鼎》《南陵钟》等；另一类，体势不受小篆格局限制，笔画随意自如，如《湿成鼎》《云阳鼎》《杜阳鼎》等。总的来看，无论内容还是书写，都比较简略，无法和前此的铜器铭文相比，但在"简"中也形成了特色。

（三）魏晋篆书

魏晋以后传世的篆书较少，《三体石经》中的篆书过于规矩，板滞而少变化。《天发神谶碑》全用方笔，传为皇象书。《禅国山碑》传为苏建所书，雄奇峻伟，别具一格。

1.《天发神谶碑》

《天发神谶碑》,吴天玺元年（276）立,晋时折为三段,俗称"三段碑",原碑刻于江宁（今江苏南京）天禧寺,宋元祐六年（1091）胡宗师将碑移至转运司后圃筹思亭,不知何时又移江宁学尊经阁。原石上段有元祐六年胡宗师跋,崇宁元年（1102）石豫刻跋,明嘉靖四十三年（1564）耿定又刻跋。

碑文记述三国吴孙皓继帝位,昏庸残暴,政局日渐险恶,后改元天玺,为了稳定人心,制造天降神谶文的舆论,以为吴国祥瑞而刻此石。

《天发神谶碑》书法起笔处极方且重,转折处外方内圆,字形棱角分明,显示了威严厚重的力量,从书体上说,它非篆非隶,处在两者之间,此碑用隶笔写篆字,为历代书家所称道。

2.《禅国山碑》

《禅国山碑》又称《封禅国山碑》《天纪碑》,吴天玺元年（276）立,原碑和护碑亭址在江苏宜兴城国山顶上。

此碑被众多学者认为是我国书法史上的一大奇碑,其碑形奇特,异于常见的碑刻、墓碑、铭柱等。它继承了战国《石鼓文》,尚存籀篆较多面目,点画圆劲雄浑,笔力遒劲潇洒,险峻挺拔,线条的节奏感苍茫浑古,字形结构奇诡,法度谨严,一派自然随意跃然于目。有人以为这是吴地地域风气的影响,可能还有一个更深刻的原因就是篆隶本身慢慢走向没落。

（四）唐代篆书

唐代篆书蔚为壮观,工篆书者有李阳冰、尹元凯、袁滋、瞿令问等,当推李阳冰为首,他扫几百年相沿的讹谬,直接继承秦篆传统,师法李斯,学《峄山碑》,使篆法归于清真雅正,创

"铁线篆"。传世石刻有《三坟记》《谦卦碑》《缙云县城隍庙记》《栖先茔记》《般若台铭》《舜庙碑》等。

李阳冰（721—785），字少温，赵郡（今河北赵县）人。历官上元县尉、秘书少监等，世称"李监"。初师李斯《峄山碑》，以瘦劲取胜。他善辞章，工书法，尤精小篆。自诩"斯翁之后，直至小生，曹喜、蔡邕不足也"。他所书写的篆书，"劲利豪爽，风行而集，识者谓之仓颉后身"。他甚至被后人称为"李斯之后的千古一人"。他与颜真卿交好，常为颜真卿所书碑刻篆额。当时书坛，对他的篆书成就即已给了极高的赞誉，甚至推尊为"有唐字宝"。

唐上元二年（761），晚年的李白穷困潦倒，从金陵（今江苏南京）来到当涂，投奔从叔李阳冰。起初，李阳冰不知道李白的窘境和来意，当李阳冰送李白上船告别时，见到李白的《献从叔当涂宰阳冰》诗后，才又把他挽留下来。

翌年，李白一病不起，在病榻上将自己的诗文草稿交给李阳冰，请他编辑作序，后来李阳冰将其诗文辑成《草堂集》十卷，并为之作序。序言中除对李白的家世、生平、思想、性格、交游等情况作了扼要记述外，还对其著述情况和诗文成就作了高度评价，称李白是"千载独步，唯公一人""唯公文章，横被六合，可谓力敌造化欤"。

《三坟记》由李季卿撰文，是为李曜卿兄弟三人建的。唐大历二年（767）刻，碑文两面，共23行，行20字。原石久佚，宋代有重刻本，现存于西安碑林。

在书法上，《三坟记》结构圆劲遒密，传古代篆法的精神，运笔命格，矩法森森，诚不易及，点划婉转冲融（见图1-11）。清孙承泽云："然予曾于陆探微所画《金滕图》后见阳冰手书，

遒劲中逸致翩然，又非石刻所能
及也。"

　　《谦卦碑》是李阳冰在任当
涂县令期间，应友人之请所书而
刻于石的。此碑为篆书，笔法雄
健，气势犀利，风骨遒劲。现保
存于安徽省芜湖市。

　　此碑在唐时散落民间，明初
芜湖王氏于当涂城内获得，将碑
转至芜湖秘藏家中。至明嘉靖四
年（1525），始由芜湖关监督张
大用从王氏家中移立于学官，并
为之题跋云："阳冰篆书祖秦相

图1-11　《三坟记》

斯，而笔力过之，舒元舆辈论之
详矣。是刻藏芜湖王氏，国初得之当涂县治，风骨雅健，卓越有
古意。"

　　与篆隶相先后而兴盛的是草书，贺知章、张旭和怀素是这一
时期草书的代表。

（五）清代篆书

　　清代篆书中兴，超过唐宋，直追秦汉。康熙至乾、嘉，作篆
者仍多为阳冰一派，有王澍、孙星衍、洪亮吉、钱坫等人。其中
钱坫成就较高，他晚年左手作篆，化聚为散，避正就奇，颇有雅
逸之气。到了乾隆年间，安徽邓石如异军突起，独树一帜对小篆
做了创造性的变革，用羊毫作篆，浑厚茂密，境界极高。他突破
藩篱，打破了小篆绝对平直匀称、粗细一致的传统写法，把秦汉
篆书熔于一炉，自由自在地写，形成了多种风格和面目，对后世

影响极大，被称为"清代第一篆"，为斯、冰之后又一人。继起者有吴熙载、赵之谦、杨沂孙等，受邓派影响而各有发挥。

邓石如（1743—1805），初名琰，字石如，因避嘉庆帝讳，以字行，改字顽伯，号完白山人、笈游道人等，安徽怀宁人。出于贫苦之家，终生为布衣，但自幼即喜刻石，仿汉印颇工，至南京梅镠家，居八年，遍临所藏金石善本，由此而篆、隶、楷、印皆臻大成之境。书法传世有《陈寄鹤书》《白氏草堂记》《隶书节录文心雕龙》《隶书七言联》《游五园诗》等。

关于《陈寄鹤书》，在历史上有一段轶事。邓石如家中养有两只鹤，一日，雌鹤死去了，相隔十几天后，他的发妻沈氏也去世了。人到晚年的邓石如伤心至极，雄鹤孤鸣不已，与他相依为命。因不忍再看孤鹤悲悯的样子，于是他将鹤寄养在三十里外的集贤关佛寺僧舍中。从此，他每月坚持不懈地往返几十里路担粮饲鹤。有一日，他正在扬州大明寺小住，突然得到信息，雄鹤被安庆知府看中，被抓回了府中，他即刻启程赶回安庆，并写下《陈寄鹤书》向知府陈情上书索鹤。

这篇文章写得催人泪下，气势排山倒海，文辞十分精彩，极尽修辞手法，用排比、拟人等手法，历数得鹤、寄鹤之悲欣往事。为了这只鹤，他可以将生命置之度外，正如书中所写，"大人之力可移山，则山民化鹤、鹤化山民所不辞也"。知府接书，无可奈何，不日将鹤送还佛寺。

《白氏草堂记》六条屏，为邓石如晚年篆书代表作，洋溢着浓浓的古气，功力情致并重，体势森严刚毅，既浑朴厚重，又清秀洒脱，行气整饬工稳，现当代不少书家从中吸取了创作的营养，该作品也成为书法爱好者习篆的优秀范本之一。

邓石如隶书笔致健拔苍劲，结体疏宕俊逸，用墨苍古，亦可

谓深入汉人堂奥。其篆书融秦汉于一炉，又出以隶笔，且笔势多姿，使篆法活脱生动，字形阔大磅礴，墨色流溢灿然，大大拓展了篆书的艺术表现力，晚清书论名家康有为、包世臣、杨守敬等对他无不推崇备至。这也表明酝酿已久的秦汉北碑传统的复兴高潮的来临和两大传统的对峙、融会的真正的开始。

吴熙载（1799—1870），初名廷飏，字熙载，五十岁以后因避讳更字攘之，亦作让之，以字行，号言庵、让翁、方竹丈人、晚学居士等，祖籍江宁，自父起移居仪征。精治印，工金石考证，能写意花卉，平生治印逾万，后之师邓派者，多以吴氏为宗，影响深广。著有《通鉴地理今释稿》《吴让之印谱》等。取法包世臣，篆刻篆隶，均能由出自邓石如而上追秦汉，书法以篆书为最佳，笔法婀娜而不失清刚，流丽而不失端雅，赫然成家。

赵之谦（1829—1884），浙江会稽（今绍兴）人。初字益甫，号冷君，后改字撝叔，号悲庵、无闷等。清代著名书画家、篆刻家，与吴昌硕、厉良玉并称"新浙派"的三位代表人物，与任伯年、吴昌硕并称"清末三大画家"。

赵之谦从青年时代起，就刻苦致力于经学、文字训诂和金石考据之学，取得了相当的成就，善于向前人和同时代各派名家学习，又不囿前人，勇于创新。在书法上，初从颜真卿，后专攻北碑，又得邓石如篆隶之法，以北碑之法写篆隶，进一步丰富了篆隶的笔法意趣，从而成为有清一代第一位在正、行、篆、隶诸体上真正全面学碑的典范。在篆刻上，他在前人的基础上广为取法，融会贯通，以"印外求印"的手段创造性地继承了邓石如以来"印从书出"的创作模式，开辟了一个前所未有的新境界，近代的吴昌硕、齐白石等画家都从他处受惠良多。在绘画上，他是"海上画派"的先驱人物，以书、印入画所开创的"金石画风"，

对近代写意花卉的发展产生了巨大影响。著有《国朝汉学师承续记》《补寰宇访碑录》《六朝别字记》《悲庵居士文存》《梅庵集》等，有篆刻作品《二金蝶堂印存》传世。

吴昌硕（1844—1927），名俊卿，字昌硕，又署仓石、苍石、别号仓硕、老缶、苦铁等。浙江省湖州市安吉县人。晚清民国时期著名诗人、画家、书法家、篆刻家，杭州西泠印社首任社长。其画作、印刻有《吴昌硕画集》《吴苍石印谱》《缶庐印存》等，诗集有《缶庐集》《缶庐别存》等行世。

吴昌硕是晚清民初最具代表性的艺术家。他以诗、书、画、印四艺合一的整体成就享誉海内外，对近百年来中国传统书画艺术的走向产生了深远影响。

图1-12 《临石鼓文》

吴昌硕书法作品，始学颜鲁公，行书学黄庭坚、王铎，隶习汉代石刻，篆学石鼓文，隶书取法如《石门颂》《张迁碑》《汉祀三公山碑》《嵩山石刻》等汉碑。中年以后，博览众多金石拓本及原件，选择石鼓文为主要临摹对象。数十年间，呕心沥血，反复钻研，故所作石鼓文凝练遒劲，风格独特。60岁后所书圆熟精悍，喜将石鼓文字集语书写对联。晚年以篆隶笔法作草书，笔势不拘成法，苍劲雄浑。其作《临石鼓文》如图1-12所示。

　　《西泠印社记》是吴昌硕71岁时为纪念西泠印社成立而书写的碑文，书法与辞章俱佳，是吴昌硕人书俱老时期小篆艺术风范的杰作。

　　吴昌硕的成就，是清中期以来两大传统深入融会的硕果，标志着清人重理古典的工作取得了圆满的成功，为近现代书法的发展，奠定了非常坚实的基础。

第二章
隶书的源流与演进

　　隶书，又称"史书""佐书"或"八分"，是继篆书而兴起的一种书体。它源于战国，孕育于秦代，形成于西汉，盛行于东汉。它由篆书省易、简化、演变而成，风格多样，历史悠久，既具有很强的实用价值，又具有很高的审美价值。

　　晋卫恒《四体书势》中有云："秦既用篆，奏事繁多，篆字难成，即令隶人佐书，曰隶字。汉因用之，独符玺、幡信、题署用篆。隶书者，篆之捷也。"唐张怀瓘《书断》中论及八分和隶书："八分已减小篆之半，隶又减八分之半""以奏事繁多，篆字难成，乃用隶字，以为隶人佐书，故曰隶书"。《说文解字序》及段注认为隶书是"佐助篆所不逮"的，所以隶书是小篆的一种辅助字体。隶书与八分之说由来已久，阐述不一，有人认为两者指的是一回事，在此不做讨论，暂且都以隶书论之。

　　纵观书法史，隶书的产生和演变经历了三个重要的发展时期，也是书法发展的重要阶段。一是秦汉时期，即古隶和今隶时期，秦古隶、西汉隶书、八分书和东汉成熟的隶书都称为隶书。西汉时期隶书，简牍比刻石特征更为明显，笔画取横势，字形基本呈扁阔形，字中长横画表现为"蚕头燕尾"，撇捺左右舒展，典型隶书的笔画特征已完全形成。东汉是隶书发展最鼎盛和最辉

煌的时期，把隶书简化，变圆形为方形，变曲笔为方笔，仍存小篆的形体。二是唐代时期，即隶书发展的守成时期，或称楷书化时期，有人又称之为程式化时期。三是清代时期，清代隶书直追汉代，但在创新审美观上有很大的变化，个性方面更加突出，是隶书中兴、流派纷呈、名家辈出的时期，也是隶书发展的集大成和总结时期，可称为继承汉代隶书又赋予新的时代气息的新隶书，对我们今天的隶书学习和创作产生了深远的影响。下面，我们将分时期讲述隶书的发展和书家名碑名帖的书风特征与时代背景。

第一节 秦 汉 隶 书

一、秦隶

"隶变"，即汉字由篆书演变为隶书的过程，开始于战国时代，诸多文字学家认为，在秦推行小篆的同时，隶书也得到了推广和应用。近年来相关遗存不断出土，为研究者提供了大量早期隶书的重要资料，这些遗存大致有两类：简牍和瓦文陶文。

（一）简牍

睡虎地秦墓竹简，1975年发掘于湖北省云梦县睡虎地秦墓中，共有1 155枚、残片80枚。不同竹简内文的书写风格有较大差异，反映了不同时期隶书的发展水平以及书写者的书写水平。从整体上看，其书写风格介于篆隶之间，而隶书的因素已经非常突出（见图2-1）。

（二）瓦文陶文

1979年至1980年，在陕西临潼秦始皇陵附近的赵背户村，出土了埋葬刑徒时记录用的板瓦残片，上面文字的基本体势是

小篆，与云梦秦隶相似，只是因为刻制的缘故而看不出波磔。可见隶书的应用，已经有一定的普遍性，而从文字的艺术处理上可以看出，隶书当时正处于初期发展的阶段。

二、两汉隶书

汉承秦制，秦末至西汉初年，隶书迅速发展并逐渐代替了小篆的官方文字地位。从考古资料来分析，至少在西汉中期已从隶书演化出了较成熟的章草；大约在东汉中期，出现了早期的楷书式样，而东汉后期则又有行书的萌芽。可以说两汉是中国书法

图2-1　睡虎地秦墓竹简

史上最为重要的书体变革时期，不仅形成了书法史上的各种书体，而且书法笔法也有较大发展。

汉代十分重视书法教育，东汉灵帝设立鸿都门学，与以经学为本的太学相对垒，使书法教育由与识字结合的书写教育上升为独立的艺术教育，培养了一批书法人才。同时，政府根据《尉律》来课试选拔书法好的学童，以通经艺取士，这种制度有力地促进了书风的兴盛。不少帝王学书、善书，并任用书法人才，客观上促进了碑刻书法的发展。两汉时期，书法艺术呈现出繁荣昌盛的形势，创造了大批经典作品。同时，汉末时期理论家们的思考，也成为保留至今最早的书论著作，影响深远。

（一）西汉隶书

西汉初期，是隶书的蜕变期，存留作品主要有两类：石刻和简牍帛书。

1. 石刻

存世的石刻有《五凤二年刻石》《杨量买山地记》《麃孝禹刻石》等。其结构与简牍相近，已是隶体，但多数笔画无波磔，可能是制作方式造成的，显得很古朴。后来众多学者认为，它们是"体兼篆隶"。

西汉石刻很少见，宋尤袤《砚北杂记》有云："闻自新莽恶称汉德，凡有石刻，皆令仆而磨之，仍严其禁。"其大多采用阴线刻和阳线刻两种雕刻方式，代表作有《鲁灵光殿北陛刻石》等。

《鲁灵光殿北陛刻石》，于1942年发掘曲阜鲁故城灵光殿址时出土，原石藏北京大学，后移于曲阜孔庙大成殿。

汉景帝于前元三年（前154）封子淮阳王刘余为鲁王，都曲阜。刘余好治宫室，修建了著名的灵光殿。此石多被认为是灵光殿的台阶石，正面刻浅浮雕璧纹，侧刻几何纹，字体是篆隶并用的一个实例，但没有波磔，通行的说法认为这是代表从篆书向隶书过渡时期的文字，它是窥探汉王朝初期书风的重要资料之一。

2. 简牍帛书

存世的西汉时期简牍帛书主要有以下几种：山东临沂银雀山1号墓出土的《晏子春秋》《孙膑兵法》《尉缭子》《孙子》等；安徽阜阳出土的文帝时期残简；湖北光化县3号西汉墓出土的竹简等；湖南长沙马王堆1号墓《遣策》、3号墓《遣策》和帛书。其中，帛书《老子》甲本，尚有浓厚的篆书结构特点，但也已有一定程度的隶化痕迹，如化圆为方、末笔重按似波磔等，可见西汉初期，隶书已经有了很大的发展。

西汉末期是隶书的成熟期，存留作品有：甘肃敦煌出土的天凤元年（前14）的木牍；江苏仪征胥浦101号汉墓出土的竹简木牍等。堪称代表的，当属河北定县40号汉墓出土的竹简，书于汉宣帝（前73—前49）时。其在书法上波挑定型，结体取横势，点画之间已能自如地表现后来隶书常见的俯仰呼应，整洁、风格端庄，脱离了此前的古朴稚拙。

总的来看，整个西汉时期，隶书始终没有完全建立规范，在上述比较成熟的简牍中，有相当多的隶字的笔画、结构，都多少有其他字体的因素掺杂其间，这也许是墨迹书写相对随意的缘故。

（二）东汉隶书

东汉政治的核心是地方豪强集团，人才选拔采用"察举""征辟"制度，这在某种程度上助长了浮夸的社会风尚，其表现之一就是厚葬之风盛行，以碑刻的形式大为流行，从而为隶书提供了广阔的用武之地，掀起了我国历史上第一次刻石立碑的风潮。

1. 碑刻

碑刻的主要形制有"摩崖""石阙""石经""墓碑""功德碑""神庙碑""画像题字"等。"摩崖"主要是纪念工程完工的。"石阙"是重要建筑物的附属，上面往往有装饰图案。"石经"则主要刊刻儒家经典。"墓碑"和"功德碑"是门生故吏聚钱选石为主人树碑立传。"神庙碑"则是祈福或纪念神庙修筑的功业的。"画像题字"是画像石上的说明文字。相对于简牍来说，碑刻的制作目的比较庄重，在书写和工艺上比较讲究，更能集中地展示那个时代人们对于隶书美的追求和认识。因而，通常所谓"汉隶"，往往指这一时期的石刻隶书作品。

其中代表性的作品有《鄐君开通褒斜道刻石》《熹平石经》《石门颂》《西狭颂》《礼器碑》《乙瑛碑》《史晨碑》《曹全碑》《张迁碑》《张景碑》《华山碑》《熹平石经》《鲜于璜碑》《幽州书佐秦君石阙》等。

（1）《鄐君开通褒斜道刻石》，俗称《大开通》或《开道碑》。刻于汉明帝永平六年至九年，记述的是开辟一条从陕西省勉县西南通至褒城县以北的险道之事。此石长年埋没于苔藓之中，南宋绍熙甲寅（1194），由南郑令晏袤发现，并命人在其后刻上了释文和题记。

在书法上，其点画质朴率真，线条归于质朴，看似纤细却瘦硬通神，既有篆书圆融连贯的气势，又有隶书左右笔势开阔的风姿，这也是此碑最精妙之处。

（2）《熹平石经》。汉灵帝为了维护统治地位，下令校正儒家经典著作，派蔡邕主持校定，将7部儒学经典刻石，因始刻于熹平四年，故称"熹平石经"。前后历时9年，共刻7部经典于46块石碑之上，立于当时汉魏洛阳城开阳门外洛阳太学所在地，故又称"太学石经"。石经是由隶书一体写成，字体中规入矩、方平正直，极为有名，故又称"一体石经"。经王国维考证，刻石的内容为《鲁诗》《尚书》《仪礼》《周易》《春秋》五经，及《论语》《公羊》二传。

《熹平石经》刻成后，轰动京师洛阳，甚至轰动全国，"其观视及摹写者，车乘日千余两（辆），填塞街陌"。造成交通堵塞的热闹场面持续了很长时间，名家作书、观者如云，这正是书法史上最早的创作与欣赏交流的范例。

《熹平石经》规模浩大，气势恢宏，是东汉时期尊崇儒学、经学的文化瑰宝，对历朝历代以经典文献为内容的大规模刻石，

具有重要的启发意义。此外，石经是中国书法史上第一个鸿篇巨制，不但被奉为书法典范，而且在汉字由"隶"变"楷"的过渡过程中也起到了非常重要的桥梁作用。

在书法上，《熹平石经》用笔刚柔相济、雍容典雅，恢宏如宫殿庙堂，字体结构方正，点画布置之匀称工稳，石质坚细如玉，刻工精良，可谓无懈可击，堪称汉隶的典范之作（见图2-2）。

在学术上，《熹平石经》的刻制从某种意义上可以被理解为印刷术发明前的一种编辑和出版活动，无论在形式上还是内容上都产生了巨大的影响：

一是开创了我国历代石经的先河。用刻石的方法向天下人公布经文范本的做法，自汉代创例后，有魏三体石经、唐开成石经、宋石经、清石经，同时，佛、道等诸家也刻有石经，构成我国独有的石刻书林。

二是启发了捶拓方法的发明。捶拓技术是雕版印刷术的先驱，因此，石经对印刷术的发明也有间接影响。

三是订误正伪，平

图2-2 《熹平石经》

息纷争，为读书人提供了儒家经典教材的范本。

《熹平石经》立后不久，汉献帝初平元年（190），董卓烧毁洛阳宫庙，太学荒废，石经始遭破坏。北齐高澄时将石碑从洛阳迁往邺都，石碑却在半路上掉到水里，运到邺都时留存的已不到一半。隋朝开皇年间，又从邺都运往长安，但营造司竟用石碑做柱子的基石。至唐贞观年间，魏征去收集残存石经时，石经已几乎被毁坏殆尽。

自宋代以来偶尔有石经残石出土，后又陆续在河南洛阳、陕西西安两地发现一些零碎残石，至民国时期在太学旧址时有残石出土，有百余块之多。

1933年，于右任为抢救文物，慨然从洛阳一个古董商人手里买来一块略似三角形的东汉刻石，关中著名史学家张扶万确认此石为东汉著名书法家蔡邕所出，是《熹平石经》的一部分，向来为书法界、考古界所珍视。1940年，抗日战争形势紧张，于右任为确保碑石安全，将其由上海转运至西安，后捐赠于西安碑林，现陈列于西安碑林第三室。

（3）《石门颂》。《石门颂》全称为《汉故司隶校尉犍为杨君颂》，东汉建和二年由当时的汉中太守王升撰文、书佐王戎书丹。

《石门颂》原刻于陕西省褒城县（今汉中市汉台区褒河镇）古褒斜道的南端——东北褒斜谷之石门隧道的西壁上。此处是横穿秦岭、连接八百里秦川和汉中盆地的交通要道，古称"褒斜栈道"。由于形势险峻、开凿困难，故历代文人歌咏、题刻者甚多。

20世纪60年代末兴修水利，在石门峡谷外不足百米处修建水坝，虽经有识之士多方呼吁，终因动乱年月，坝址终未移动，石门隧洞、古道遗迹与绝大部分石刻尽皆淹没于浩渺大水之中，不幸中的万幸是它们得到了抢救性保护。

20世纪80年代初，国家拨专款，在石门石刻专家郭荣章主持下，在汉中市汉台博物馆修建汉魏《石门十三品》专门展厅。《石门颂》现收藏于汉中市博物馆。

因为《石门颂》是刻在粗糙岩面上，所以书写者无法写得精丽，其经历一千多年的风风雨雨，反而形成了一种具有朦胧之美的神韵。其笔画横竖撇捺粗细变化不大，线条流畅遒劲，结字纵横劲拔，洒落有致，在古代刻石中堪称经典（见图2-3）。

（4）《西狭颂》。《西狭颂》全称《汉武都太守汉阳阿阳李翕西狭颂》，亦称《李翕颂》，是东汉建宁四年（171）由仇靖撰刻并书丹的摩崖石刻，记载了武都太守李翕的生平，歌颂其率民修复西狭栈道为民造福的政绩，是至今保存最完整的一座摩崖刻石，也是研究中国古代文化、交通、地理、金石等的重要史料。

该石刻的书法结体在篆、隶之间，结字高古，庄严雄伟，线条朴茂丰腴，收笔以方笔为主，兼以圆笔辅之，在力量上又十分强调粗重感（见图2-4）。

（5）《礼器碑》。该碑刻于东汉永寿二年（156），又称"韩明府孔子庙碑"等，无撰书人姓名，现存于曲阜汉魏碑刻陈列馆。为圆首碑，碑身高173厘米，宽78.5厘米，厚20厘米。

碑文记述了鲁相韩敕优免孔子舅族颜氏和妻族亓官氏邑中繇发、造作孔庙礼器、修饰孔子宅庙、制作两车的功绩。《礼器碑》与《乙瑛碑》《史晨碑》合称"孔庙三碑"。在书法上，《礼器碑》结体紧密又有开张舒展，笔画瘦劲且有轻重变化，风格质朴淳厚，是东汉隶书的典型代表，历来被金石家、书法家奉为隶书楷模（见图2-5）。

（6）《乙瑛碑》。此碑刻于东汉永兴元年（153），又称"百石卒史碑""孔和碑"等，无撰书人姓名，现存于曲阜汉魏碑刻陈

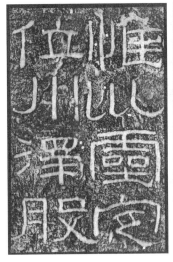

图2-3　《石门颂》　　　　　　　图2-4　《西狭颂》

列馆。碑高198厘米，宽91.5厘米，厚22厘米，碑文18行，每行40字，记录了鲁相乙瑛上书请求为孔庙设置百石卒史一人来执掌礼器庙祀之事，属于纪事性的祠庙碑。

此碑书法雄劲，潇洒飞逸，结构严谨，笔势刚健，字取横势，粗细相间，被近人推为东汉绮丽书派的代表，是汉隶成熟的标志碑之一（见图2-6）。

（7）《史晨碑》。此碑刻于东汉建宁二年（169），又称"史晨前后碑"，无撰书人姓名，现存于曲阜汉魏碑刻陈列馆。记叙了史晨到任后谒庙拜孔、修墙饰屋、疏通沟渠、植行道树、设立会市等事迹。

儒学自西汉武帝开始，经董仲舒改造成为国家宗教，儒家思想的统治话语权得以确立。东汉自汉光武帝开始，更是有几代君主亲赴曲阜祭祀孔子，对孔子的一系列祭祀礼仪逐渐规范化、日

图2-5 《礼器碑》

图2-6 《乙瑛碑》

常化，地方官员更是争先立碑纪事，宣扬祭孔、尊孔事迹，《史晨碑》即其中之一。

在书法上，其点划含蓄圆润，提按得法，结构修饬整密，整体风格相对朴厚，风韵自然跌宕，法意俱全。清杨守敬《平碑记》有云："昔人谓汉隶不皆佳，而一种古厚之气自不可及，此种是也。"

（8）《曹全碑》。《曹全碑》全称《汉郃阳令曹全碑》，因曹全字景完，所以又名《曹景完碑》，此碑立于东汉灵帝中平二年（185）十月。碑高253厘米，宽123厘米，全碑共1165字。此碑于明万历初在郃阳（今陕西合阳）出土，传碑石在明代末年断裂，人们通常所见到的多是断裂后的拓本，现保存于西安碑林博物馆。

《曹全碑》是隶书完全成熟期的代表作品之一，它记载了东

汉末年曹全镇压黄巾起义的事件，是研究东汉末年农民起义重要的历史资料。

曹全出身于敦煌效谷县的名门望族，半生戎马，军功赫赫，名扬河西边陲，然而很不幸地因政治势力之间的残酷斗争而含冤入狱七年之久。汉灵帝光和七年（184）三月，当时宦官外戚争斗不止，朝廷腐败，边疆战事不断，国势日趋疲弱，又因全国大旱，颗粒无收而赋税不减，走投无路的贫苦农民在巨鹿人张角的号令下，纷纷揭竿而起，他们头扎黄巾，高喊"苍天已死，黄天当立，岁在甲子，天下大吉"的口号，向官僚地主发动了猛烈攻击，并对朝廷的统治产生了巨大的冲击。为平息叛乱，危在旦夕的朝廷无奈之下大赦天下，曹全才得以出狱。为了实现"兼济天下"的宏大理想，曹全担任"郃阳令"，对黄巾起义军实施了残酷的武装镇压。虽起义最终以失败而告终，但军阀割据、东汉名存实亡的局面不可挽回，最终导致三国鼎立局面的形成。

曹全的这一举动，以及其在位期间廉政爱民的崇高威望，使得郃阳郡、县官吏在王毕、王历、秦尚等人的号召下，感恩戴德，同心合力在郃阳故城，为曹全竖起了这座不朽的丰碑。

此碑是现存中国汉代石碑中保存比较完整、字体比较清晰的少数作品之一。其用笔方圆兼备，横为主笔，点划严谨而飘逸，结构注重疏密对比，虽严整而外势极绵长，如仙鹤远举、长袖舞筵，是汉隶的典范之作（见图2-7）。

（9）《张迁碑》。《张迁碑》又名《张迁表颂》，全称《汉故谷城长荡阴令张君表颂》，是由佚名书法家书丹、石匠孙兴刻石而成的书法作品。此碑于东汉中平三年（186）刻立，明代初年出土，现收藏于山东泰山岱庙碑廊。

此碑是谷城故吏韦萌等为追念张迁之功德而立的，铭文着重

宣扬张迁及其祖先张仲、张良、张释之和张骞的功绩，并涉及黄巾起义军的有关情节，具有很高的史料价值。

在书法上，其结构时出别体，运笔遒劲而曲折有力，与《曹全碑》的秀洁恰成阳刚与阴柔两种风格的对照。此碑整体古朴、典雅取胜，字里行间流露出率真之意，格调峻实稳重，堪称神品，可谓汉隶方笔系统的代表作之一（见图2-8）。

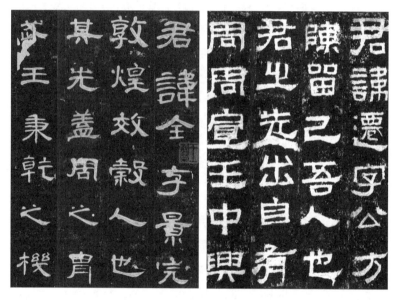

图2-7 《曹全碑》 图2-8 《张迁碑》

2. 砖刻

东汉还有一类刻契文字，即砖刻，主要是墓砖。大多是长方形，内容主要记录砖的数量、制砖时间等，有的则刻有古代文献。众多研究学者认为，其刻制方法一般分为有模印、干刻和湿刻三类。

目前已发掘的东汉砖刻比较重要的有洛阳、偃师出土的刑徒

墓砖和安徽亳县出土的曹氏墓砖。

洛阳、偃师刑徒墓砖，刻有刑徒死亡日期，始自永元十五年（103），由于只是对死亡刑徒有关事件的简单记录，书写、刻契都比较草率，但别有一种挥洒自由的气质，有些甚至有草书的意味。

曹氏墓砖出土于两座墓中，一为1973年在安徽亳县董园村发掘的一座汉墓，有桓帝延熹七年字样。二为1976年至1977年在该县元宝坑村发掘的一座汉墓，有灵帝建宁纪年字样。曹氏墓砖砖文作于同时期同地点，却呈现了各不相同的书体和风格。文字是在砖坯上直接刻写的，有隶书、草书和篆书，笔画运行自如，总体上比较率意。

3. 简牍

东汉简牍近年发现渐多，从内容上看，有官方诏书、经籍、屯戍文书等。官方诏书和经籍书写工整、法度严谨，成熟程度不下于碑刻隶书。屯戍文书则自由随意、率真、自然、活泼生动，其中著名的有：1959年在甘肃省武威县的磨子嘴后汉墓中出土的《武威简牍》，其中多是成熟的隶书，也有章草；1971年在甘肃省甘谷县后汉墓中出土的《甘谷汉简》，字体为成熟隶书，因为书风接近《曹全碑》而有很高的声誉。

两汉时期是书法各种字体不断变革并趋于定型的关键时期，是书法史乃至文字史上的一次重大转折。从此，书法告别了古文字而开启了今文字，字的结构不再有古文字那种象形含义，为以后魏晋流畅的行草及笔势飞动的狂草书开辟了道路。

第二节　魏晋与唐代隶书

魏晋时期的字体以新兴的楷、行、草书为主要代表，而隶书

只不过是汉末的流风余绪而已。这一时期主要的隶书作品有《上尊号碑》。

《上尊号碑》刻于曹魏黄初元年（220），全称"公卿将军上尊号奏"，又称"上尊号奏""劝进碑""百官劝进表"等。现藏于河南汉献帝庙。该碑高370厘米，宽119厘米，厚33厘米，有穿额题篆书阳文"公卿将军上尊号奏"8字。碑文记载了东汉献帝末年华歆、贾诩、王朗等力劝曹丕接受禅让，代汉而继天命的史实。在书法上，字形姿态峭丽，疏密匀整，主笔夸张，波挑明显，虽其雄强之风还流溢于表，却已开晋至北齐、北周隶书华媚之先河，与《受禅碑》等风格相近。

魏黄初元年（220）所刻的《受禅表碑》，传为梁鹄所书的《孔羡碑》，青龙三年（235）刻的《范式碑》《曹真残碑》等隶书碑刻都采用方棱扁平的笔道，矫揉造作的波磔，千篇一律的结体，已无法再现汉隶淳古厚重的风韵。但它们的意义却在于为隶书向楷书过渡做了铺垫，开了唐人隶书楷书化的先河。

唐代的隶书虽然不能与汉隶同日而语，虽然没有像楷书、行书、草书那样成为强音，但是也有一席之地。如隶书四大家（韩择木、蔡有邻、李潮、史维则）和唐玄宗等代表人物。唐玄宗的隶书作品矗立于西安碑林入口碑亭之处，他的隶书最具楷书化，用笔、结字缺乏变化，相同的笔画写法雷同，几乎可以重叠，严谨规矩有余，活泼变化不足。

从南北朝至隋，已是楷、行、草书发展的鼎盛时期，隶书有时作为统治阶级的庙堂文学，或是复古、尊古者的崇尚，虽然还不时出现在碑石上，但已经失去了往日的风采。在隶书发展史上，从东汉末年到清代初年，真正把隶书发扬光大，既继承汉隶古风又具有时代风貌的是清代。

第三节　清代隶书

清代是书道中兴的时期，超过唐宋，直追秦汉，此间隶书得到了空前的发展，恢复了汉代的气象。清代书法以乾隆为界可明显地分为前后两个时期：前期称为"帖学期"，宗董其昌和赵孟頫，受帝王好尚左右，以圆转流美为能事；后期称为"碑学期"，宗汉唐和北碑，以古拙朴厚为风尚，所谓"篆隶中兴"指的就是这一时期。

乾嘉时期，金石学、文字学大兴，学者书家大多瞩目于出土日益增加的两周金文、秦汉石刻、六朝墓志、唐人碑版等。隶书的兴盛自然和这些分不开。此时的书法家正苦于被"馆阁体"所束缚，创新无出路，借着文字、考古的兴盛，他们弃帖而尊碑，上溯周、秦、汉、唐及北魏，尊崇传统，取道高古，给沉寂的书坛带来了新鲜的空气。名家辈出，流派纷呈，给后人树立了汉代以后隶书变法真正的典范。

清代初期取法汉碑，以隶书名世的书法家有郑簠、朱彝尊等。

郑簠（1622—1693），字汝器，号谷口，江苏上元（今江苏南京）人。清代第一位专攻隶书的书家，终生未出仕，主业行医。学汉隶垂30年，得《郑固碑》《曹全碑》《史晨碑》之意，又参以行草笔法，笔势灵动，自成飘逸潇洒的格局，后人认为他与朱彝尊是"汉隶之学复兴"的首要功臣。

郑簠之后以隶书著称的书法家很多，且别具风貌，各领风骚。如金农以吴碑入隶，邓石如以篆法入隶，伊秉绶以颜体入隶，吴熙载、赵之谦以北碑入隶等。

金农（1687—1763），字寿门，又字司农、吉金，号冬心、

稽留山民、昔邪居士等，浙江仁和（今浙江杭州）人。著有《冬心先生集》《冬心先生杂著》等，精诗词、鉴赏，喜收藏，绘画为一代宗师。于书专攻《华山碑》，后自出机杼，不受束缚，以方整宽阔笔作横、细劲笔作竖，号称"漆书"，古拙朴厚，形成极其强烈的个人风格。

伊秉绶（1754—1815），字组似，号墨卿，福建宁化人，清代中期著名书法家，有《留春草堂诗钞》《墨庵集锦》等书行世。他擅绘画、治印，能诗文，以书法为最著名，工小楷，通篆法，且以隶书为一代之雄。隶书从《衡方》等碑化出，笔画含凝厚重，波磔不显，似有篆意，字形方整宏大。楷书取法颜鲁公因而形成气势磅礴、拙朴茂密之格。康有为许其"集分书之成"，不为过誉。

清代的隶书是继汉代之后的又一个"里程碑"，取得了很高的成就，直逼汉人，使中断了1 500多年的汉隶法度得以恢复。清代隶书在书法史上的重要意义还在于它既继承了汉隶的优良传统，又具有时代特征和创新特点，开创了流派隶书。

第三章
楷书的源流与演进

楷书，又称真书、正书，在汉魏时期形成并逐渐完善，早期的楷书以小楷形态出现。楷书由隶书演变而来，相传为汉代的王次仲所作。《宣和书谱》载："在汉建初有王次仲者，始以隶字作楷法。所谓楷法者，即今之正书是也。"

魏晋时期书法艺术得以发展的外在条件，便是东汉纸张的发明。经历魏晋时期，纸张已大规模在民间普及，为书法家的创作提供了最为根本的保障。此间又是书体演变的终结时期，草、行、楷这几种新书体已脱去隶书的影响趋向成熟。书法在社会各阶层普遍成为一种有意识的欣赏对象，与棋弈、绘画等一起成为衡量人的标准之一。文人开始有意识地追求书法美，将其作为自觉的艺术实践活动。随着新体的定型、成熟，文人流派书法不断更新，这种新风换代、流派交替的现象，促成了自汉末发端以来文人流派书法史上的重大变革。由于楷、行、草等字体在广泛的应用中得到迅速完善，使得书写更为便利，由此而出现了多位在历史上极具影响力的大书家，在风格的开创和典范的树立上有无可取代的意义，深刻地影响了后来中国书法艺术的发展。

曹魏之时，三国鼎立，儒、道、佛开始并行，虽动乱纷争，但社会思想比较开放。文风亦尚通脱、清峻，故魏初诸刻，一反汉末隶书之古厚典雅而为空灵峻丽。就汉字字体的演变而言，魏

初诸刻是由隶变楷的桥梁，就书风而言，它们灌溉了两晋南北朝乃至隋及唐初之书法，无论在汉字字体变迁史，还是书法艺术史上，均占有重要的地位。

第一节　魏晋小楷系列

公元220年，魏王曹丕废汉献帝在洛阳称帝，国号魏。公元221年，刘备在成都称帝，国号蜀。公元222年，孙权在建业（今南京）称帝，国号吴。从此形成了三国鼎立的局面，史称"三国时期"。三国之后为晋代，晋代分西晋与东晋。此间是中国历史上继春秋战国后又一个分裂割据的时代。

东汉统治的崩溃，使固有的政治、经济和制度遭到了破坏，国家政权更替频繁，思想自由开放，文化上得到了巨大的发展，这一时期的文学、思想、美术、书法、音乐都对后世影响甚大。人们对人物的品评由道德风范转向人物外貌，进而发展到人物的精神气质，文化史上称之为"魏晋风流"或"魏晋风度"。

魏晋时期，统治集团的激烈斗争和战争的连绵，使得曾经在两汉时期大盛的经学急剧衰退，文人士大夫抛弃了两汉经学传统，重新解释天道自然，提出"贵无"的思想体系，这种以老庄思想为本的玄学对儒学的改造，使玄学风靡。士大夫文人中出现了以嵇康、阮籍为代表的"竹林七贤"，他们以老、庄为师，嗜酒任性、崇尚自然，对儒家传统的僵化教条带来极大的冲击。魏晋的高层文人善谈玄学，许多门阀士族如王门、谢门、郗门等的士大夫纵谈玄理，放情山水，高扬人性，在充分认识自然之美的同时，意识到自然是人性美与艺术美的和谐。这种风气也全面促进了书法艺术的兴盛，成为魏晋文人书法流派兴起的重要因素。

此间楷书发展有三个阶段：第一阶段以钟繇为代表，将汉隶全面转向魏晋楷书和行书，开启一代新风，卫氏家族中的卫夫人和王氏家族都学习他的笔法；第二阶段以王羲之为代表，其书法脱去汉代隶书质朴滞重的笔意，创造出流美飘逸的书风，在继承钟、张书风的同时将楷、行、草推向历史的高峰；第三阶段以王献之为代表，其行草书法变蕴藉为外放，对后世影响深远。这三个阶段的师承祖述笔法相承有绪，成为后世历代书法艺术递进传承的摹本轨迹。

一、钟繇

钟繇（151—230），字元常，豫州颍川郡长社县（今河南省长葛市）人。三国时期魏国重臣，著名书法家。

钟繇出身名门望族颍川钟氏，聪慧过人，相貌不凡。历任尚书郎、黄门侍郎，协助汉献帝东归洛阳，册封东武亭侯。后得到丞相曹操信任，出任司隶校尉，镇守关中，功勋卓著，累迁前军师。曹操受封魏王后，钟繇出任魏国大理卿，迁相国。曹魏建立后，历任太尉、太傅等职，被封为定陵县侯，位列三公。太和四年（230）去世，谥号为"成"。正始四年（243），配享魏武帝曹操庙庭。

钟繇的书法在历史上有着重要的地位，五体皆能，特别是推动了楷书的发展，对后世书法影响深远，被尊为"楷书鼻祖"。他的楷体是"新妍"，多有异趣，对于后来的王羲之而言，则保留了"古质"，有隶书遗意、质朴之风。他的书法总体给人以质朴之感，但内涵灵动多姿的用笔，却又是王羲之萧散书风渊源之一。钟、王之后，楷书不断发展，但钟朴王妍成为一种符合历史发展规律的审美定式。庾肩吾《书品》中言其"天然第一，工夫

次之"；王羲之则言"天然不及钟，工夫过之"；梁武帝萧衍评繇书"如云鹄游天，群鸿戏海，行间茂密，实亦难过"。故后世将其与张芝、王羲之、王献之称为"四贤"，与王羲之合称"钟王"，与张芝共称"钟张"。

其小楷代表作主要有《宣示表》《荐季直表》《贺捷表》《力命表》《还示帖》《长患帖》《长风帖》等。

1.《宣示表》

《宣示表》，故宫博物院藏，真迹不传，只有刻本。此帖字体宽博而端整古雅，笔法质朴浑厚，整体雍容自然，已脱八分古意，点画遒劲而显朴茂。此帖与钟繇其他作品，无论在笔法或结体上，都更显出楷书成熟的体态和气息，充分表现了魏晋时代正走向成熟的楷书的艺术特征（见图3-1）。

相传王导东渡时将此作缝入衣带携走，后来传给王羲之，王羲之又将之传给王修，其与王修一同入土为安，此后传者皆为王羲之临摹本。此帖风格直接影响了"二王"小楷面貌的形成，进而影响到元、明、清三代的小楷创作者，如赵孟頫、文徵明等。《宣示表》可谓楷书艺术的鼻祖，后世习书者无一不将其作为临摹范本。

2.《荐季直表》

《荐季直表》是钟繇向已称帝的曹丕推荐旧臣季直的表

图3-1 《宣示表》

奏。季直在关中时曾为曹魏政权立过大功，罢官以后生活困难，钟繇便向曹丕推荐他，说他身体尚健，请求给他一官半职，使他继续为国效力。原墨迹本传于1860年英法联军焚掠圆明园时为一英兵所劫，后辗转落入一收藏家手中，又被小偷窃去埋入地下，挖出时已腐烂。明代刻入《真赏斋帖》，清代刻入《三希堂法帖》，列诸篇之首。

在书法上，笔画极其自然，结体疏朗、宽博，体势横扁，尚有隶意，章法错落，布局空灵，妙不可言（见图3-2）。元代时陆行跋云："繇《荐季直表》高古纯正，超妙入神，无晋唐插花美女之态。"

3.《贺捷表》

《贺捷表》又名《贺克捷表》《戎路表》《戎辂表》等，为东汉建安二十四年（219）钟繇六十八岁时所写。此为得知蜀将关羽兵败受伤的喜讯时写的贺捷表奏，是最能代表钟书面貌的一帖。《宣和书谱》云："楷法今之正书也，钟繇《贺克捷表》备尽法度，为正书之祖。"

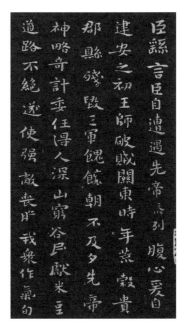

图3-2 《荐季直表》

此表字形多呈扁方，尚未脱尽隶书笔意，且略带行书笔意，但已属楷体。书写自然，风格古朴，章法结字茂密幽深。另外以每个字而言，在章法行列中无统一的倾斜度与约定的重心，也与形容的"群鸿戏海"有相近处。今人徐邦达先生认为，此帖即羊

欣在《采古来能书人名》中所提到的"八分楷法",故有"正书之祖"的美誉。

二、王羲之

唐窦臮《述书赋》叙述东晋书法的状况说:"博哉四庾,茂矣六郗,三谢之盛,八王之奇。"王、谢、庾、郗,不仅是当时政局的主要支柱,也是当时主宰书坛的主要家族。此外、卫、桓等族亦皆不弱,共同构成了东晋世家书法的鼎盛局面。王氏家族是东晋初年势力最大的家族,同时,终东晋一代甚至整个书法史,王家也可以说是最为显赫的一族。

王家的第一代,在东晋就享有盛名,其中书名较盛的有王敦、王导、王旷、王廙。《淳化阁帖》中有王敦《蜡节帖》的草书传世,其笔势雄健,气势威武。王导在西晋末年带《宣示表》过江,为东晋书法保留了重要的典范作品,其传世书法有《改朔帖》《省示帖》等。王旷是王羲之的父亲,宋陈思《书小史》评其"善行、隶书"。王廙是最为突出的书家,书画双绝。

第二代中,王羲之为整个时代书法的核心人物。王羲之(303—361),字逸少,琅琊(今山东临沂)人。他少年时即得到从伯王敦、王导的钟爱,被视作"佳子弟"。曾担任右军将军、会稽内史,后人称他为"王右军""王内史"。幼讷于言,11岁时随叔父王廙南渡,及长,"辩赡,以骨鲠称"(《晋书·王羲之传》)。20岁时,家族遭遇重大变故,官场的险恶倾轧、忠孝道义的冲突,使他陷入莫大的恐惧、困惑和无所适从的痛楚之中。此后,王羲之多次推辞在京任职的征召,苦求外放做官。27岁时,由于政治斗争的需要,王、郗二家联姻,王羲之娶郗鉴之女郗璿为妻,后世因有"坦腹东床"的佳话。

　　在楷书方面，他在钟繇的基础上进一步完善法则，创制出影响千古的范式，从此使楷书的各种点画有了明确的分工，隶书与楷书完全分流，成为特色截然不同的两种字体；在行书方面，他继承钟法，使之进一步规范化，也成为后世模范，充分体现"晋尚韵"的特色；在草书方面，他进一步使章草向今草转化。总之，他将钟繇古质朴素的书风改变为风流妍妙的今体，影响了此后整个中国书法的进程，被后人誉为"书圣"。

　　其小楷作品传世的有《黄庭经》《乐毅论》等。唐孙过庭《书谱》评王羲之"写《乐毅》则情多怫郁，书《画赞》则意涉瑰奇，《黄庭经》则怡怪虚无，《太师箴》又纵横争折"，认为它们同样表现了王羲之的"情性"与"哀乐"。

　　《黄庭经》原本为黄素绢本，在宋代曾摹刻上石，有拓本流传。此帖其法极严，其气亦逸，有秀美开张之意态（见图3-3）。

　　关于《黄庭经》有一段传说：山阴有一道士，欲得王羲之书法，因知其爱鹅成癖，所以特地准备了一笼又肥又大的白鹅，作为写经的报酬。王羲之见鹅欣喜若狂，为道士写了半

图3-3 《黄庭经》

天的经文，高兴地"笼鹅而归"。故事见南朝虞龢《论书表》，文中叙说王羲之所书为《道》《德》之经，后因传之再三，就变成《黄庭经》了。因此，《黄庭经》又俗称《换鹅帖》，无款，末署"永和十二年（356）五月"，现在留传的只是后世的摹刻本。

《乐毅论》共四十四行，无墨迹本传世，现在只能看到石刻版本，被誉为"小楷天下第一"（见图3-4）。

《乐毅论》是三国时期魏夏侯玄（字泰初）撰写的一篇文章，文中论述的是战国时代燕国名将乐毅及其征讨各国之事。传王羲之抄写这篇文章，是书付其子官奴的。有人考证说，官奴是王献之。这一书迹，在去东晋未远的南朝曾被论及。梁武帝在与陶弘景讨论内府所藏的这篇书迹时说："逸少迹无其极细书，《乐毅论》乃微粗健，恐非真迹。"陶弘景表示赞同，曰："《乐毅论》

图3-4 《乐毅论》

愚心近甚疑是摹而不敢轻言，今旨以为非真，窃自信颇涉有悟。"那么，梁朝内府的藏本，宜是摹本而非真迹。尽管如此，陈、隋之际释智永却视《乐毅论》为王羲之正书第一。

唐朝初年，《乐毅论》入于内府，曾经褚遂良检校鉴定，认定为真迹。褚氏著录内府所收王羲之书迹，为《右军书目》，列《乐毅论》为王氏正书第一，并注明"四十四行，书付官奴"。唐太宗最为宝重的书迹就是《兰亭序》与《乐毅论》。唐内府收藏的《乐毅论》，最初摹拓分赐大臣是在贞观年间。

《乐毅论》墨迹本今已不传，真迹则更不待言了。据唐韦述《叙书录》称，内府所藏的《乐毅论》，"长安、神龙之际，太平安乐公主奏借出外拓写"，"因此遂失所在"。徐浩在《古迹记》中记载得更为具体："后归武则天女太平公主，其后为一咸阳老妪窃去，县吏寻觉，老妪投之灶下，真迹遂永绝于世。"宋朝程大昌肯定了这一说法，其所著《考古编》卷八谓："开元五年（717）哀大王真迹为百五十八卷，以《黄庭经》为正书第一，无《兰亭》《乐毅》，则开元时真本不存明矣。"

在那么多后世书家的《乐毅论》临摹作品中，最出名的当属唐代褚遂良的临摹本。褚遂良作为王氏笔法的传承者和发扬者，他的用笔颇具王羲之神韵。通过这篇小字楷书，我们也能清楚地看到褚遂良的功力之深。现存世刻本有多种，以《秘阁本》和《越州石氏本》为最佳。

三、王献之

作为王羲之之子，王献之不为其父所束缚，而是改其父的内擫笔法为外拓笔法，大胆创新，进一步破除古法，创造了"新体"。

王献之（344—386），字子敬，小字官奴。王羲之第七子，官至中书令，故又称"王大令"。少年时已表现出桀骜的性格及过人的胆识。据《世说新语》所载，一次家中房屋起火，哥哥王徽之慌忙逃出去，王献之却神色恬然，"徐唤左右扶出"。另一次，王献之夜卧斋中，有贼入室，等到贼人取物要走时，王献之忽然说道："偷儿，青毡我家旧物，可特置之！"成年后，王献之与哥哥王徽之等人过着诗酒清谈、纵情山水、逍遥任意的名士生活，为人也越发高迈不羁。当然，豪门子弟也自有难言的痛楚，王献之的婚姻就是充满政治色彩的悲剧。王献之先娶青梅竹马的郗氏为妻，后离婚另娶简文帝之女余姚公主，此事让王献之"俯仰悲咽，实无已已，惟当气绝耳"。在深深的懊悔和无奈中，王献之离开了人世，时年仅43岁。

王献之幼年随其父王羲之学习书法，得其笔法，他变革草书，主要用"极草纵之致"，极力发挥"一笔书"的笔势。后学张芝，主要是效法其字字贯通的气势，变革和发展草书，创造出了一种不拘六书规范，务求简易流便的"破体"；同时王献之笔下的草书既有别于张芝，又有别于王羲之，自成一家，拥有"小圣"之称。

晋末至梁代的一个半世纪，他的影响甚至超过了其父王羲之，梁袁昂在《古今书评》中说："张芝惊奇，钟繇特绝，逸少鼎能，献之冠世。"入唐，虽太宗竭力褒扬王羲之而贬抑王献之，以粉饰其玄武门之变中夺位之纲常大忌，但自玄宗朝开始，王献之地位已如日中天，自此与其父王羲之在中国书法史上以"二王"并称。王献之的书法对北宋书法家米芾、明末清初书法家王铎等影响甚大。

《洛神赋》是仅有的王献之流传后世的小楷作品（见

图 3-5），白麻笺，南宋贾似道先后得 2 纸共 13 行，将该赋摹刻于水苍色端石上，以其石碧似玉为喻，称《玉版十三行》。

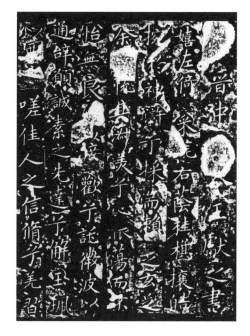

图 3-5 《洛神赋》

钟繇小楷，虽然号称"正书之祖"，但留有隶意；王羲之小楷，完善楷法，体势端谨，法度严密；而《玉版十三行》则点划圆润，字势开张，有流光溢彩、飘然远举之致，近看如逸士清游，无一丝尘俗之气，远观如鹤舞九霄，令人神清目畅，与王献之的行草一样，富于风流潇洒的气质。

在魏晋时代文人流派书法的大变革中，书法理论逐渐成熟发展起来，奠定了中国古代书论的基础。如西晋卫恒《四体书势》、索靖《草书势》等，它们对书体的起源、美学特征等都有较为形象的阐述，对后世书法理论的发展产生了重大影响。

第二节　南北朝魏碑楷书

南北朝是南朝和北朝的统称，始于 420 年刘裕建立南朝宋，止于 589 年隋灭南朝陈。南方刘宋灭晋，经历宋、齐、梁、陈，

史称南朝；北方则由北魏道武帝拓跋珪统一北土，北魏（386—534）之后，北土再度分裂为东魏和西魏，后历北齐、北周，史称北朝。

西晋渡江以后，中原书法与北方少数民族的艺术相融合，产生了一种雄强有力的北魏书法，借着礼佛造像、刻墓志铭等风气大量盛行。魏碑亦属于楷书范畴，是南北朝时期文字刻石的通称。

南朝继承东晋的风气，上至帝王、下至士庶都非常喜好书法，但"南朝禁碑，至齐未驰"，因此碑版寥落稀少，书法作品传世的多以尺牍、书札等墨迹为主。南朝书法以"二王"的"草隶"书法为主流书风，名家辈出。铭石书的楷法渊源王书，在南朝完成了由隶书向楷书的过渡。"杂体"是南朝书坛的重要现象，南齐时渐盛，萧梁时繁衍出上百种名目的体势，多以篆书、隶书为骨架，与文字学的关系十分密切，富有浓郁的装饰性或美术化的倾向。

南北朝时期对峙分裂的局面，造成政治、经济、文化、习俗等方面不同的发展，南北朝初期，整体书风存在一些差异，晚期，南北之间的书风差异随着社会的逐渐融合，这一趋势至隋代演为主流，从而使书法艺术进入一个新的阶段。

一、南朝名家书法

南朝书法的主体与东晋相似，以贵族阶层为核心，其书风也主要继承东晋流风，爱妍薄质，尤其推崇王献之书风，南梁时贬低献之、褒举钟繇，情况才发生变化。这一时期特别有代表性的大家是智永和尚。

智永和尚，南朝至隋初人，本名王法极，会稽山阴（今浙江绍兴）人，书圣王羲之七世孙，号"永禅师"。智永妙传家法，

精力过人，隋唐间工书者鲜不临学，年百岁乃终。智果、辨才、虞世南均为智永书法高足。

智永对后世书法影响深远，他创"永字八法"，为后代楷书立下典范。"永字八法"是中国书法用笔法则，以"永"字八笔顺序为例，阐述正楷笔势的方法：点为侧，侧锋峻落，铺毫行笔，势足收锋；横为勒，逆锋落纸，缓去急回，不可顺锋平过；直笔为努，不宜过直，太挺直则木僵无力，而须直中见曲势；钩为趯，驻锋提笔，使力集于笔尖；仰横为策，起笔同直划，得力在划末；长撇为掠，起笔同直划，出锋稍肥，力要送到；短撇为啄，落笔左出，快而峻利；捺笔为磔，逆锋轻落，折锋铺毫缓行，收锋重在含蓄。

智永继承了祖辈学书锲而不舍的精神，有"退笔成冢"之说。传说智永居永欣寺三十载，每日深居简出，专心习字，他准备了数个一石多的簏子，笔头写秃了就换下来丢进簏子里。日积月累，竟积攒下十大簏子，他在门前挖了一个深坑，将这些笔头掩埋其中，上砌坟冢，名之曰"退笔冢"。

二、南朝碑刻楷书

南朝由于禁碑，碑刻数量不多，但也有一些墓志，如《刘岱墓志》《吕超墓志》《刘怀民墓志》等，有少量的碑刻，如《爨龙颜碑》《萧憺碑》，摩崖则有《瘗鹤铭》等。

1.《爨龙颜碑》

《爨龙颜碑》全称《宋故龙骧将军护镇蛮校尉宁州刺史邛都县侯爨使君之碑》，此碑刻于南朝宋代大明二年（458），碑文由爨道庆撰写。此碑出土时间不详，元、明时已有著录，并有拓本流传。现存于云南陆良县彩色沙林西面薛官堡斗阁寺内。碑额上

部浮雕青龙、白虎和朱雀。

该碑两面刻字，碑阳除了记墓主的身份信息之外，还记了爨氏的由来、家族世系、爨姓家族从河南入滇的过程以及墓主的生平政绩等。碑阴刻立碑的同僚、掾属官职、姓名。碑末有清阮元、邱均恩、杨佩三人题跋。

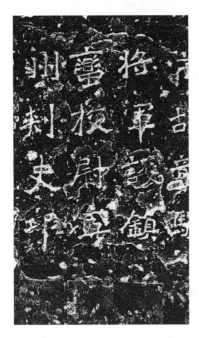

图3-6 《爨龙颜碑》

该碑字为楷书体，结体以方正为主，但仍求变化，笔多呈方棱，转折遒劲，时作细画，又透出雅逸之气，基本摆脱了隶书的笔画形貌，但在点划的穿插布置上，仍留有许多隶书的意味，整体看似极稚拙，而细细品味，却又含有高古浑朴的妙趣（见图3-6）。

2.《瘗鹤铭》

《瘗鹤铭》为大字摩崖，原刻写于江苏镇江焦山西麓的崖壁上。北宋末年被雷击崩落而坠江中，碎为五块，平时没入水中，至水枯时方能见到。据《焦山志》载，铭文原来有一百六十多字。清康熙五十一年冬，曾任江宁、苏州知府的陈鹏年募工，历时三月，起《瘗鹤铭》残石于江中，清理剔垢得铭文八十六字，其中九字损缺。原碑残石后于乾隆二十二年被移置寺壁间，建亭加以保护。

抗日战争时期，日寇多次上山侵扰，寺里的僧侣将石碑掩藏起来，才使其免遭一劫。1960年合五石为一起，砌入壁间。宝

墨轩有《重立瘗鹤铭碑记》。碑文提到，"盖兹铭在焦山著称，殆千有余年，没于江者又七百年"，叙述了石碑多灾多难的经历。现《瘗鹤铭》遗石陈列于焦山碑林之中。

《瘗鹤铭》记述了一位隐士为一只死去的鹤所撰的纪念文字。此碑虽是楷书，却还略带隶书和行书意趣，书自左而右，与其他碑不同。刻字大小悬殊，结字错落疏宕，笔画雄健飞舞，且方圆并用，用笔奇峭飞逸，字体浑穆高古。无论笔画或结字，章法都富于变化，形成萧疏淡远、沉毅华美之韵致。书法艺术对后世影响很大，为隋唐以来楷书典范之一，被历代书家推为"大字之祖"。

此摩崖原刻有华阳真逸撰，然对书者，历来众说纷纭，一直争论不休，这主要是由于铭文只书其号，不写真名，让人猜谜至今。主要观点有三：

一说为东晋王羲之所书，由唐人孙处玄所撰的《润州图经》最早记载，故而黄庭坚等学者认为出于王羲之笔下，在镇江流传的也是王羲之所为。王是镇江之婿，再加上美丽的传说，故而《瘗鹤铭》出于其手，犹有一定的可信度。

二说为南梁天监十三年（514）刻，此说最早由北宋学者、书法家黄伯思提出，他认为陶弘景隐居茅山时，晚年自号"华阳真逸"，而铭文也颇有道教口风。此说宋代即得到大批学者认可，明清也有许多学者赞附。

三说书者为唐朝的王瓒。宋张邦基在《墨庄漫录》云："观铭之侧，复有唐王瓒刻诗一篇，字画差小于《鹤铭》，而笔法乃与瘗鹤极相类，意其王瓒所书。"另外还有其他几种说法，如清程南耕以为是唐皮日休书，还有人认为是唐朝顾况等所写，对此也各有各的理由，现代学者们虽倾向陶弘景说居多，但亦未能成

定论。

3.《刘怀民墓志》

《刘怀民墓志》，全称《宋故建威将军齐北海二郡太守笠乡侯东阳城主刘府君墓志铭》，刻于南朝刘宋大明八年（464），铭文16行，每行14字。清代晚期出土于山东益都，光绪十四年（1888）由王懿荣购藏，后又曾归端方、天津曹健亭等，是现在已知的最早自称"墓志铭"的石刻。

此志结构宽疏、古朴，具有雄强的风格特征，用笔以方为主，方中有圆，与比它早六年书刻的《爨龙颜碑》书风相近，但总体上更为凝重圆润，而且从中可以看出北魏书风的形成和用笔的变化，其在中国书法史上的地位不言而喻。

4.《萧憺碑》

《萧憺碑》，南梁普通三年（522）立石，全称《始兴忠武王萧憺碑》。徐勉撰文，贝义渊书。书风古朴厚重，结体疏朗自然，其字体是隶书到楷书的过渡。康有为评其字如"长枪大戟"。书风卓伟雄强，体势宽博，与唐初《等慈寺碑》有相似处，可见南朝楷书已经进入一个较高的阶段。

三、北朝石刻楷书

北朝的书法自宋代以来一直被南朝的书法掩盖，直到清代中叶随着金石学研究的不断深入，北朝遗物相继被发现，又经清阮元《南北书派论》《北碑南帖论》二文的重要影响，北朝的书法艺术才被时人重视起来。

北朝石刻书法统称为"北碑"，而北碑又以北魏成就最高，故又称作"魏碑"。康有为说："凡魏碑，随取一家，皆足成体。尽合诸家，则为具美。"并概括其审美价值为"十美"："一曰魄

力雄强，二曰气象浑穆，三曰笔法跳跃，四曰笔画俊厚，五曰意态奇逸，六曰精神飞动，七曰兴趣酣足，八曰骨法洞达，九曰结构天成，十曰血肉丰美。"北朝刻石在楷书上做出了多方面的探索，创造了多样的风格，在楷书发展史上，有不可代替的位置。

北朝书法，文献记载以"崔、卢"两家最为著名。文献还指出，"崔、卢"两家书风基本上是继承钟繇、卫瓘一路。依照其用途、形制，这些作品可以分为以下几类：摩崖刻石、造像题记、墓碑、神庙碑、墓志。

1. 摩崖刻石

主要集中在山东境内，有北魏时期的《云峰山刻石》，北齐时期的《四山刻石》《经石峪金刚经》《水牛山文殊般若经》等。

2. 造像题记

内容多为造像者记功德和为逝者祈福消灾的文字。造像本身具有神圣性，因而造像题记的文字自然也带有一种庄重严谨的特色。历来以《龙门二十品》为最煊赫，其中堪称巨迹者为《始平公造像记》《杨大眼造像记》《魏灵藏造像记》《孙秋生造像记》等。

《始平公造像记》，全称《比丘慧成为亡父洛州刺史始平公造像题记》，是由孟达撰文，朱义章书写的龙门石窟造像题记之一。石刻位于洛阳市南郊龙门石窟古阳洞北壁，刊刻于北魏太和二十二年（498），为"龙门四品"和"龙门二十品"之一。

《始平公造像记》石刻正文分纵向10行，每行20字，石高75厘米，宽39厘米。文与格栏均阳刻凸起，是石刻中所少见的。此石刻已尽无隶书痕迹，既有汉晋雍容方正之态，又具北方少数民族"金戈铁马"粗犷强悍之神，书法端庄流逸，风格雄强峻

厚，最具阳刚之美。

据文献记载，比丘慧成竭诚为国开窟造像报答皇恩，父亲始平公去世后慧成悲痛地为亡父造了一尊石像，希望石像保佑父亲、母亲和所有已经去世的亲眷能到喜乐世界继续享福免除灾祸。《始平公造像记》就是建造这尊佛像所刻的题记。

《杨大眼造像记》刻于北魏景明正始年间，位于洛阳龙门古阳洞内，高126厘米，宽42厘米，所刻文字歌颂杨大眼军功显赫的一生。

此碑已脱尽隶法，结体庄重稳健，用笔方峻，沉厚恣肆，提按顿挫明显，形成块面元素，所谓"方笔之极轨"，是龙门石窟2 000余种北魏时期造像记中书法艺术价值最高的作品之一。

从大的背景讲，南北朝时期，佛教得到极大发展，各地凿窟造像祈福之风盛行。石窟或石窟中的佛龛多有题记，记述造窟者姓名或愿望等。

3. 墓碑、神庙碑

主要有北魏的《张猛龙碑》《嵩高灵庙碑》《贾思伯碑》《李仲璇碑》等。这类作品用途相对较为庄重，刻制也比较精心，有的作品还有意追求篆隶形意，因而往往以庄严谨饬为特点。其中尤佳者为《张猛龙碑》。

《张猛龙碑》全称《魏鲁郡太守张府君清颂之碑》，此碑立于北魏正光三年（522），碑上无撰书人姓名。现藏于山东曲阜汉魏碑刻陈列馆之内。内容记载郡邑吏民颂扬鲁郡太守张猛龙的德行，不过张猛龙在史书中无记载，不知其详。据碑刻所记，他是一个兴办学校的人。朱彝尊在《曝书亭集》中说："《魏鲁郡太守张猛龙碑》，建自正光三年，其得列孔林者，以当时有兴起学校之功也。"北魏时，崇信佛教，较之魏晋清谈

尤甚，张猛龙能在那个时候尊师重道，兴办学校，可以说是一个介然特立的人。

此碑具有很高的艺术性和欣赏价值，但长期以来并不为人们所重视。直至清代帖学穷尽而碑学复兴，经康有为、包世臣等人的大力提倡，此碑的书法艺术价值遂被人们所认识。在书法风格上，它具有北朝碑刻书法中的典型特征：方整森严与刚健婀娜。不同的是，此碑结构精绝，姿态翩翩，用笔绝妙，在北朝书刻中尤为突出。它上承东汉《张迁碑》、三国《孔羡碑》方严峻利的书风，具有龙威虎震之势，同时又以其俊利劲健的风格，开唐欧阳询、虞世南一派书法之先导。从总体上看，其具有平衡和谐及生动活泼的美妙韵律，章法统一而又生动活泼，相生相辅，诚为魏碑极品，被世人誉为"魏碑第一"（见图3-7）。

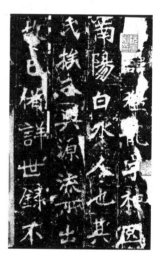

图3-7　《张猛龙碑》

4.墓志

以出土于洛阳邙山的元氏皇族墓志为最。主要有《张玄墓志》《刁遵墓志》《元桢墓志》等。从字体上看，可以代表当时楷书所达到的成熟程度，风格以秀美娟雅为主。

《张黑女墓志》，又称《张玄墓志》，北魏普泰元年（531）十月刻。原石已佚，清道光年间何绍基于山东发现剪裱本，属海内孤本，极为珍贵，拓本现藏上海博物馆。张玄字黑女，清代为避康熙帝名讳，故墓志被称为《张黑女墓志》。

该墓志书法结体主要采用横势、宽绰，微含隶意，故极其

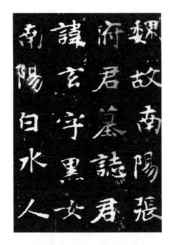

图 3-8 《张黑女墓志》

端稳平和，运笔中侧互用，藏露皆备，刚柔相济，得圆润之趣，与南朝楷书已有许多相似之处，而不失厚重典雅的北朝本色。轻灵秀逸、含蓄为一体，其艺术水平之高，代表北魏墓志的最高成就（见图3-8）。

这些作品比较真实地反映了当时楷书在实际应用中的各种面目，对于研究楷书的成长很有价值。在艺术上，其探索性对于寻求楷书的变化很有意义，为隋唐开辟了新的书风。

第三节　隋唐楷书

一、隋代楷书

隋代书法的主要成就表现在楷书上，有的以北魏为基础，更加秀美典雅，如《董美人墓志》《苏孝慈墓志》等，融合了南朝书风，下开欧阳询格局；有的出于北齐、北周，如《龙藏寺碑》《曹植庙碑》《章仇氏造像》等，前者瘦健，已开褚遂良风范，后者体势宽博，颜真卿书风隐然欲出。这一时期著名的书家有智果、丁道护、史陵等。

从书法上看，隋朝统一为南北书风的融合奠定了基础。南方较多地保留了王门风标；北方则渐以南方风韵入书，充分体现了以文人书法为主流的发展趋向。其后南北书风的自然融合，可谓上接北朝，下启三唐。

二、唐代楷书

（一）初唐

唐初书法，历来称"欧、虞、褚、薛"四家，实际上欧、虞皆旧人，入唐时都已年迈，风格基本定型，两位代表书家都可以说是隋代书风的延伸。贞观年间唐太宗李世民力挺王羲之、推崇褚遂良、以行书入碑等，虽然没有立即在实践上形成变化，但无疑已经开始建立属于唐代的书风追求。

1. 李世民

李世民（596—649），陇西狄道（今甘肃省临洮县）人。唐朝第二位皇帝，政治家、战略家、军事家。贞观二十三年（649），李世民驾崩于含风殿，享年52岁，在位23年，庙号太宗，谥号文皇帝，葬于昭陵。

李世民少年从军，曾往雁门关解救隋炀帝，首倡晋阳起兵，拜右领军大都督，受封敦煌郡公，领兵攻破长安，受封秦国公、赵国公。唐朝建立后，李世民领兵平定薛仁杲、刘武周、窦建德、王世充等割据势力，为唐朝的建立与统一立下赫赫战功，拜天策上将，封秦王。武德九年（626）六月发动"玄武门之变"，被册立为皇太子。当年八月初九，唐高祖李渊退位，李世民即皇帝位，年号贞观。

唐太宗即位后，对内虚心纳谏，对外开疆拓土，攻灭东突厥与薛延陀，征服高昌、吐谷浑和龟兹，重创高句丽。设立安西四镇，与北方地区各民族融洽相处，获得尊号"天可汗"；对内文治天下，设弘文馆，进一步储备天下文才，他知人善任，用人唯贤，不问出身，如杜如晦、房玄龄、杨师道等，皆为忠直廉洁之士；此外，李世民亦不计前嫌，重用李建成旧部魏徵、尉迟恭、

秦琼等；还通过科举，吸纳有才干的庶族士人，从而使寒门子弟入仕机会大增，为政坛带来新气象。

太宗笃好文学与书法，自谓"朕虽以武功定天下，终当以文德绥海内"。因此，他大力提倡王羲之的书法，不惜重金购买王羲之的墨迹，每得"二王"法书，不仅亲自钻研模仿，而且命宫廷书家临摹复制，以赐重臣；又命褚遂良对"二王"墨迹进行鉴别；得到《兰亭序》后，更是倍加宝爱，王羲之也被推至"书圣"的崇高地位。同时，他还制定了各种适合书法发展的政策，如以书取士、书法教育、鉴藏、设置与书法有关的专门机构和职位等。他亲自为《晋书》撰写《王羲之传赞》，为唐代树立了一个最高的书法审美典型，具有极其深远的意义。之后，诸如高宗、睿宗、武后、玄宗等，也都效仿先皇，重视书法。此外，太宗还首开行书入碑之风，代表作有《晋祠铭》《温泉铭》等。

2. 欧阳询

欧阳询（557—641），字信本，潭州临湘县（今湖南省长沙市）人。唐朝大臣、书法家。欧阳纥之子。贞观初，官至银青光禄大夫、太子率更令、弘文馆学士，封渤海县男，世称"欧阳率更"。卒于贞观十五年，年八十五。

欧阳询聪敏勤学，读书数行同尽，少年时就博览古今，精通《史记》《汉书》和《东观汉记》三史，尤其笃好书法，几乎达到痴迷的程度。据传有一次欧阳询骑马外出，偶然在道旁看到晋代书法家索靖所写的石碑。他骑在马上仔细观看了一阵才离开，但刚走几步又忍不住再返回下马观赏，赞叹多次，而不愿离去，便干脆铺上毡子坐下反复揣摩，最后竟在碑旁一连坐卧了三天才离去。

其传世代表作有《九成宫醴泉铭》《皇甫诞碑》《化度寺碑》。

此外还传有《八诀》《传授诀》《用笔论》《三十六法》等书法论著，都是他学书的经验总结，比较具体地总结了书法用笔、结体、章法等书法形式技巧和美学要求，是中国书法理论的珍贵遗产。所书《化度寺邑禅师舍利塔铭》《虞恭公温彦博碑》《皇甫诞碑》，被称为"唐人楷书第一"。

《九成宫醴泉铭》由魏徵撰文、欧阳询书丹而成，建于贞观六年（632），原石现存陕西麟游，有宋拓本传世。

内容记述"九成宫"的来历和其建筑的雄伟壮观，歌颂唐太宗的武功文治和节俭精神，介绍了宫城内发现醴泉的经过，并刊引典籍说明醴泉的出现是由于"天子令德"所致，最后提出"居高思坠，持满戒盈"的谏净之言。

《九成宫醴泉铭》字形结体修长，气象庄严，全碑血脉畅通，气韵肃然，是欧阳询晚年经意之作，历来为学书者推崇，视为楷书正宗，被后世誉为"天下第一楷书"或"天下第一正书"（见图3-9）。

3. 虞世南

虞世南（558—638），字伯施，越州余姚县人。博学多才，23岁出仕，历经陈朝、隋代，并曾为窦建德所用，武德四年（621）入唐，为秦王李世民文学馆十八学士之一。太宗朝，历任中舍人、弘文馆学士、秘书监等职，封永兴县公，人称"虞永

图3-9　《九成宫醴泉铭》

兴"。唐太宗极其欣赏他的德才，称其"世南一人有出世之才，遂兼五绝，一曰德行，二曰忠实，三曰博学，四曰文辞，五曰书翰。有一于此，足为名臣，世南兼之"。

虞世南长于楷书、行书，师法智永，继承王献之书风。楷书作品有《孔子庙堂碑》《破邪论序》，行书作品有《汝南公主墓志》等。

《孔子庙堂碑》原本称《东观帖》，明代王世贞曾收藏，又为董其昌所得并大为赞扬，后辗转入清内府。虞世南书此碑成，以墨本进呈唐太宗，太宗把王羲之所佩右军将军会稽内史黄银印赐给他，于是亲笔写谢表，宋时曾刻入《群玉堂帖》（已佚）。

此碑书法俊朗圆腴，书风雍容典雅，气秀色润，结构舒展而又清雅，有从容大度的君子气质，用笔圆转而不失刚健，是初唐碑刻中的杰作，也是历代金石学家和书法家公认的虞书妙品（见图3-10）。碑刻成之后，"仅拓数十纸赐近臣，未几火烬"（清杨宾《大瓢偶笔》）。

图3-10 《孔子庙堂碑》

宋代黄庭坚有诗云："孔庙虞书贞观刻，千两黄金那购得？"可见原拓本在北宋已不多见了。现在所存精品古拓，仅有清人李宗瀚得元康里子山旧藏本，誉为

唐拓本。

4. 褚遂良

褚遂良（596—659），字登善，钱塘（今浙江省杭州市）人，其父褚亮与虞世南等并为秦王府十八学士，他是欧、虞的晚辈。贞观初年出仕为秘书郎。贞观十二年（638）太宗感叹虞世南去世，无人可与论书。魏徵举荐云："褚遂良下笔遒劲，甚得王逸少体。"太宗即日诏遂良侍书，其后备受重视，历任起居郎、中书令，并成为辅佐太子的顾命大臣之一。高宗即位，曾经担任右仆射（宰相），并受封河南县公、郡公，故后世称"褚河南"。高宗欲废无子的王皇后而立武则天，褚遂良冒死抗争，获罪贬为潭州都督、桂州都督，再贬为爱州刺史，殁于贬所。

褚遂良现存楷书作品可分为两个时期，前期有《伊阙佛龛碑》《孟法师碑》，后期则以《房玄龄碑》《雁塔圣教序》为代表。此外有传为他所书的墨迹《大字阴符经》等作品。

《伊阙佛龛碑》与《孟法师碑》先后书于贞观十五年和贞观十六年，正是其艺术成长的时期。技巧大体来源于北朝楷法，存有隶意，用笔劲健多力，字势端正宽博。清李宗瀚谓《孟法师碑》"遒丽处似虞，端劲处似欧，而运以分隶遗法"。这时的褚氏，显然还没有脱出六朝书法和欧阳询的影响。

《雁塔圣教序》，褚遂良五十八岁时书，讲述三藏去西域取经及回长安后翻译佛教经典的情况，在唐高宗永徽四年（653）立石，凡二石，两块碑石分别镶嵌在大雁塔底层南门门洞两侧的两个砖龛之中，共1 463字。上碑为序碑，全称《大唐三藏圣教序》，位于塔底层南面券门西侧砖龛内，唐太宗李世民撰文，碑文21行，行42字，由右而左写刻；下碑为序记碑，全称《大唐皇帝述三藏圣教序记》，位于塔底层南面券门东侧砖龛内，唐高

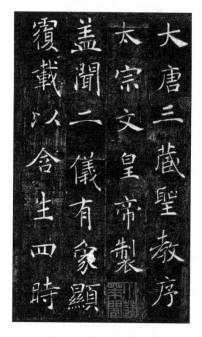

图3-11 《雁塔圣教序》

宗李治撰文，碑文20行，行40字，由左而右写刻。

此碑结体上改变了欧、虞的长形字，创造了看似纤瘦，实则劲秀饱满的字体，运笔横画竖入，竖画横起，首尾之间皆有起伏顿挫，方圆兼施，提按使转以及回锋出锋都有一定的规矩，整体尤婉媚遒逸，波拂如游丝，摹勒之精，为有唐各碑之冠（见图3-11）。

日本学者荒金治在《〈雁塔圣教序〉的修正线》一文中，考证了圣教序碑中许多笔画多次修改补充的现象。荒金大琳与荒金治父子通过反复研究后，认为"修正线"现象与历史的大背景有密切的关系：即褚遂良第一次书写的时候，因为太宗喜欢行书而多用了行书笔画。太宗去世，定长孙无忌与褚遂良为顾命大臣，帮助太子李治施政。李治称帝后，产生了对两位顾命大臣的不满。永徽元年（650）十月，褚遂良因为韦思谦弹劾而被左迁为同州刺史。

根据荒金父子的考证，王羲之著名的行书名迹《兰亭序》写于东晋永和九年（353），此年为癸丑，故唐高宗决定在同为癸丑年的永徽四年（653），以建圣教序碑的方式来纪念。永徽三年（652），唐高宗召褚遂良回京后重新书写，并开始准备建立石碑。

荒金父子认为，为了建立石碑而回到长安的褚遂良由于心情

不佳，多次书写都不如第一次写的效果。最后不得不用以前写的稿子来修正文字。除了对"太宗""永徽"等贞观年间不存在的词重新书写以外，褚遂良进行大规模的补笔修正就是从行书笔画改成楷书笔画。这些发现是前所未有的，后人临习千年的字帖竟孕育着诸多谜团，带来更多新的启发与思考。

（二）盛唐

唐代在开元、天宝开始大唐盛世之际，由于政治、经济诸多方面的因素影响，书法审美观念发生了很大的变化。书法的崇尚已由大王转向小王，提倡"风神骨气者居上，妍美功用者居下"和"深识书者，唯观神采，不见字形"的写意风尚，因此，各体书法都产生了诸多名家，影响深远。

天宝时期及其后的书家，解放思想，多方取径探索，迅速达到全面繁荣的局面，可以说，这一时期是唐代书风的鼎盛时期。在这样的历史条件下，隋唐书法形成了中国书法史上的又一个高峰。在鼎盛时期，各书体都得到了社会的重视，建立了崭新的艺术风格，代表性书风雄强豪迈、大气磅礴，体现了时代精神，后人所称唐尚"法"。

此外，唐玄宗时期的高僧鉴真，曾历经千险东渡日本，除带去佛经之外，还首次带去了王羲之父子的书法作品，并因此影响了日本书法的发展。由日本派往中国的遣唐使、留学生、学问僧也在书法交流方面起了一定的作用。

1. 李邕

李邕（678—747），字泰和，广陵江都（今江苏扬州）人。仕途颇为坎坷，历任左拾遗、户部员外郎及渝、海、陈等州刺史，被贬，后起为括、淄、滑等州刺史，最后于北海太守任上被杖杀，后人称"李北海"。李邕天资聪颖，幼承家学，文采赡然，

性格刚毅磊落，"词高行直"，为一时之杰。

李邕流传下来的碑帖有数种，影响较大的如《麓山寺碑》。

《麓山寺碑》又名《岳麓寺碑》，刻于开元十八年（730），李邕撰并书。其书结构稳重，取势欹侧而能紧密，有端谨之致，笔画显得颇为含蓄，前人极为推崇。董其昌评价"右军如龙，北海如象"，于此碑可见一斑。

李邕虽有盛名，但毕竟没有完全脱出王羲之的影响，而颜真卿的行书，则是别开生面，显示出极大的创新性和丰富性，成为行书史上继二王之后最有价值、最为巨大的新开拓。

2. 颜真卿

颜真卿（709—785），字清臣，京兆万年（今陕西西安）人，其先为琅琊（今属山东临沂）人。开元二十三年（734）举进士，次年擢拔萃科，授校书郎，累迁至侍御史，天宝十二年（753）出为平原太守，抵抗安禄山叛乱，声震朝野，故世称"颜平原"。曾受封鲁郡开国公，世称"颜鲁公"，以大义立朝，正色凛然，忠直刚烈，深得后世敬仰。

在楷书领域，颜真卿同样开辟了新的天地，他取褚书风格中厚重宽博的一面，其巍峨庄严处，阳刚豪健、有如岱岳之俯视众峰，令人气为之敛，诸家所不及，最为浑穆者，雅有庙堂之气，精神直逼汉隶周金。其楷书在精神上恰与盛唐气象相契，故往往与杜诗、韩文同被誉为盛唐气象的写照，最为著名的楷书作品有《多宝塔碑》《大唐中兴颂》《麻姑仙坛记》《颜勤礼碑》《颜家庙碑》等。

1）《多宝塔碑》

《多宝塔碑》全称为《大唐西京千福寺多宝佛塔感应碑》，是唐天宝十一年（752）由当时的文人岑勋撰文，书法家徐浩

题额，颜真卿书丹，刻碑名家史华刊石而成，现保存于西安碑林。

此碑主要记载了西京龙兴寺禅师楚金创建多宝塔之原委及修建经过。碑文整体秀美刚劲，清爽宜人，有字字珠玑之感，且简洁明快。结体严谨致密，紧凑规整，又碑版精良；用笔丰厚遒美，腴润沉稳；横细竖粗，对比强烈；起笔多露锋，收笔多回锋，转折多顿笔。学颜体者多从此碑下手，入其堂奥。

明代学者孙鑛《书画跋跋》云："此是鲁公最匀稳书，亦尽秀媚多姿，第微带俗，正是近世掾史家鼻祖。"

2)《大唐中兴颂》

《大唐中兴颂》刻于大历六年（771）夏，颜真卿时年63岁，这是其书法进入成熟时期的代表作，达到了炉火纯青的境地。

《大唐中兴颂》见于《元次山集》卷六，序用散句，字数极少，却把"安史之乱"的来龙去脉交代得清楚明了。

天宝十四年（755）发生的"安史之乱"是唐朝由盛而衰的转折点。次年，长安沦陷，唐玄宗匆忙南逃四川。同时，太子李亨逃往灵武，在郭子仪、李光弼等一班西北将领的支持下，不告而即皇帝位，是为唐肃宗。历时数年之久的"安史之乱"基本结束后，元结在江西九江任上乘兴写下了这篇《大唐中兴颂》。这场内战使得唐朝人口大量丧失，国力锐减。因为发起反唐叛乱的指挥官以安禄山与史思明二人为主，此事件被冠以"安史"之名。又因其爆发于唐玄宗天宝年间，也称"天宝之乱"。"安史之乱"的原因是多方面的，是各种社会矛盾的集中反映，主要包括统治阶级和人民的矛盾，统治者内部的矛盾以及中央和地方割据势力的矛盾等。

摩崖上的衔名"尚书水部员外郎兼殿中侍御史荆南节度判

官"，正是元结此时的官职。十年后，元结居母丧，隐居浯溪。徜徉于浯溪山水之间，面对这天造地设的石壁，不免勾起了当年"刻之金石"的夙愿，所以元结临时又加上"湘江东西，中直浯溪，石崖天齐"等六句，并请颜真卿书写刻石，这才有了今天我们所见到的《大唐中兴颂》摩崖。

图3-12 《大唐中兴颂》

《大唐中兴颂》，字形以宽阔取势，外密内疏，中宫舒展，笔势缓缓而行，捺脚重拙含蓄，点画圆浑厚实，注重书写时力量的充沛畅达，粗壮而不臃肿，全篇布局，真力弥满，字实撑格，给人一种向外的膨胀感，气势恢宏，字里行间有金戈铁马之气，拳拳报国之志（见图3-12）。比起他中年时期的碑刻，字形和气势显得更为舒展和开张，颜真卿完全取消了"二王"的书意余韵，确立了格法严谨的唐楷风格，《大唐中兴颂》表现出一种气度恢宏的威武刚烈风度。

清康有为在《广艺舟双楫》中云："平原《中兴颂》有营平之苍雄。"明代王世贞在《弇州山人稿》中云："字画方正平稳，不露筋骨，当是鲁公法书第一。"

3）《麻姑仙坛记》

《麻姑仙坛记》全称《有唐抚州南城县麻姑山仙坛记》，该碑立于唐大历六年（771），后遭雷电毁伏，有原拓影印本行世，碑旧在江西临川，明季毁于火。

此碑苍劲古朴，骨力挺拔，其结体因线条厚重，外拓的写

法被推向极致，线条粗细变化趋于平缓，笔画少波磔，用笔时出"蚕头燕尾"，多有篆籀笔意，庄严雄秀，历来为人所重。此时颜真卿楷书风格已基本完善，不但结体紧结，开张一任自然，而且在笔画上也从光亮规整向"屋漏痕"的意趣迈进了。

4)《颜勤礼碑》

《颜勤礼碑》全称《唐故秘书省著作郎夔州都督府长史上护军颜君神道》，大历十四年（779）立于长安。碑阳19行，碑阴20行，各38字，左侧4行，行37字，现收藏于西安碑林。

此碑为颜真卿六十岁时所作，已经完全体现出了颜体的特征。章法茂密饱满，笔画轻处细筋入骨，重处力举千钧；结构宽和博大，开张雄浑；整体看来，风度端严卓越，气象高华雄伟；而仔细品味，却又平和中正，温文尔雅，无一丝烟火气（见图3-13）。如其为人，深得儒家刚健有为而又中和渊雅的精神，这既是颜真卿书法艺术完全成熟后的杰作，又可以被看作楷书艺术最具典范价值的作品之一，具有无可替代的艺术魅力。

5)《颜家庙碑》

《颜家庙碑》，唐建中元年（780）7月立，碑存西安碑林，碑四面环刻，碑阳24行，行47字。碑

图3-13 《颜勤礼碑》

阴同两侧各6行，行52字。额篆书"颜氏家庙之碑"六字，为李阳冰书。此碑是颜真卿为其父颜惟贞所立，记载家族世系情况，为颜真卿七十二岁时所作。

书法结字左紧右舒，呈欹侧之势，颜书则加强了腕力的作用，巧妙运用藏锋和中锋，形成力透纸背的效果，横画端平，左右竖笔略呈向内的弧形，这不仅造成庄重感，而且使整个结构圆紧浑厚，富有强大的内在力量；细观此碑，通篇雄伟挺拔，刚劲严整，当为颜书中最庄重者。融合篆籀笔意的点画，蕴含朴拙老辣之韵，可谓人书俱老，是"颜体"的典型之作，也是颜真卿传世碑刻中最后的巨作。

颜真卿的后期书法，并不追求"冲淡恬逸"的贵族情调，而是出以更为平易近人、更为通俗易懂、更为工整规矩的世俗风度，创造了一种齐整大度、方正庄严、"不复以姿媚为念"的新书法审美观，特别是吸收了南北朝以来的民间书家的新鲜养分，把在民间酝酿已久的书法革新运动推向了高潮。也许这种以"俗"破"雅"的探索往往不符合传统的审美习惯，因而有人形容它为"力士挥拳、金刚睁目"，并讥之为"俗书"。

（三）晚唐

大历年间，随着颜真卿等书家逝去，唐代书法的创造力和包容性走向衰弱，也失去了颜真卿的那种气魄；同时值得注意的是，人们对书法的价值进行了重新审视，对书法的意义重新作了定位，一方面开始建立一种视书法为雅玩的心态，另一方面给书法戴上儒家伦理道德的帽子，书法开始向新的时代转化。晚唐书坛最重要的书家是柳公权。

柳公权（778—865），字诚悬，京兆华原（今陕西铜川耀州区）人。以善书被穆宗召为右拾遗，充翰林侍书学士。以后历

敬、文、武、宣、懿数朝，多数时间在兼任其他职务的同时，侍书内廷，颇得皇帝的信任，官至太子少师，人称"柳少师"。咸通初以太子少傅致仕，曾受封河东县伯、郡公，卒赠太子太师。

柳氏楷书，人称"柳体"，他初从右军入手，遍学当代名家书法，将欧书之紧而险、褚书之流而畅、颜书之庄而厚合于一炉，浑融无间，成就一种法度精严、筋骨劲健的书风，可谓集唐代楷法之大成。其风格在当时即已产生广泛影响，"公卿大臣家碑版，不得公权手笔者，人以为不孝"，且声名及于域外，"外夷入贡，皆别署贷贝，曰此购柳书"。宋代以后，苏轼指出其字渊源颜真卿、范仲淹提出"颜筋柳骨"的概念，从此与颜真卿并称"颜柳"。

需要提出的是，柳氏对于书法的态度，与此前的书家有所不同。他耻于侍书之职，不再视书法为不朽之盛事，并以"心正则笔正"来劝谏君主，显然更加注重的是儒家所强调的事功而非艺术，这或许意味着张旭"一寓于书"的艺术精神无可避免的消失。另一种对于书法的态度，宋人观念中的"雅玩"，即将取代盛唐的精神。

传世书迹有《玄秘塔碑》《神策军碑》《金刚经》《回元观钟楼铭》《送梨帖跋》等。

《玄秘塔碑》，全称《唐故左街僧录内供奉三教谈论引驾大德安国寺上座赐紫大达法师玄秘塔碑铭并序》，唐会昌元年（841）立石，由时任宰相的裴休撰文，柳公权书丹，现存于西安碑林。

碑文述大达法师端甫68岁圆寂，葬于长安长乐原之南，他是继玄奘法师后，唐代又一位有名的高僧。唐宪宗时，因为端甫在佛学界的造诣和声名，宪宗诏端甫率缁属迎真骨于灵山，开法

图3-14 《玄秘塔碑》

场于秘殿，端甫继玄奘后又一次在长安震动朝野。端甫在朝中掌内殿法仪，标表净众长达十年，尤以主讲《涅槃》《唯识》等著称于世，文宗赐谥号"大达"法师。此碑为纪念大达法师之事迹以告示后人。

《玄秘塔碑》在书法上结构内紧外放、峻峭端严，章法疏密合度；在整体书风上，柳体法度森严，面目又变颜体之肥，而为清劲挺拔。在唐晚期，它以一种新的书体及其劲媚之美引起了人们对柳体的赞赏，是柳公权书法创作生涯中的一座里程碑，标志着"柳体"书法的完全成熟，历来被作为童蒙学书以及其他初学书法者的正宗范本，对后世影响深远。

《神策军碑》，唐武宗会昌三年（843）刻于长安皇宫之内，全称《皇帝巡幸左神策军纪圣德碑》，崔铉撰文，柳公权书。原石已佚，存世有宋拓本之上册，今藏国家图书馆。

纵观《神策军碑》全帖，其独特的艺术气息扑面而来，使人一望便知是柳公权的手笔。其风格特点主要表现在以下几个方面。第一，《神策军碑》中的字，并非一味追求"骨感"，而是"颜筋"与"柳骨"均有不同程度的体现，表现出刚柔相济、筋骨并存的特点。第二，结构之严谨着实令人叹服，其内敛外放，中宫紧聚，四面开张。第三，用笔以方为主，兼施圆笔，再加

上其出锋之撇、捺、钩、挑等爽健之锋芒，故其峻峭之势随处可见。第四，纵观全帖，其字形的大小不是状如算子，而是大小参差，随形布势，纵势与横势交错，大珠小珠同落玉盘。

总之，《神策军碑》是柳公权奉旨所书，故其不敢有半点懈怠，将其一生勤学善思之积累表现一时。可以毫不夸张地说，《神策军碑》是柳公权一生中最大的辉煌，其晚年之作无出其右者。董其昌深有体悟，他在《画禅室随笔》中说："柳诚悬书，极力变右军法，盖不欲与《禊帖》面目相似，所谓神奇化为臭腐，故离之耳。凡人学书，以姿态取媚，鲜能解此。余于虞、褚、颜、欧，皆曾仿佛十一，自学柳诚悬，方悟用笔古淡处。自今以往，不得舍柳法而趋右军也。"

第四节　唐代之后楷书

唐代以后，楷书无多大发展，人们大多在魏碑、唐碑里深究。到了宋朝，出现了四位后世难以逾越的书法大师：苏东坡、黄庭坚、米芾和蔡襄，人称"宋四家"。

黄庭坚在宋代书法史上的贡献是继承了张旭、怀素的衣钵，并且在书法上进行了大胆的革新，成为宋朝最具创造力的一位书法家，影响后世千百年。对于书法的意义和贡献而言，黄庭坚是"宋四家"当中最突出的一个人。

宋代的楷书是基本延续唐代的，并且在书写性上更加突出。黄庭坚虽然以草书名世，但世人却很少知道他的楷书水准。他的代表作是《梨花诗》，此帖变化无端，其神得之于《兰亭序》，其骨则得之于《瘗鹤铭》。黄庭坚也被誉为"宋朝楷圣"。

元代脱脱评价黄庭坚的字："庭坚学问文章，天成性得，陈

师道谓其诗得法杜甫，学甫而不为者。善行、草书，楷法亦自成一家。"

元代楷书最有代表性的书家是赵孟頫。赵孟頫（1254—1322），字子昂，号松雪道人，世称"赵松雪"，宋太祖赵匡胤十一世孙，秦王赵德芳十世孙。幼聪慧，读书过目成诵，为文操笔立就，担任兵部侍郎、翰林学士承旨等职，吴兴（今浙江湖州）人，后人称"赵吴兴"。《元史·赵孟頫传》说："（仁宗）以赵孟頫比唐李白、宋苏轼子瞻。又尝称孟頫操履纯正，博学多闻，书画绝伦，旁通佛、老之旨，皆人所不及。"他楷书融唐铸晋，既端庄朴实，又流畅婉丽，与唐代颜真卿、柳公权、欧阳询并称"欧、柳、颜、赵"，形成独特的体势，后世称为"赵体"。楷书代表作是《湖州妙严寺记》《玄妙观重修三门记》《胆巴碑》等。

《湖州妙严寺记》是文人牟巘撰写，赵孟頫创作的一幅楷书书法作品，纸本原稿现收藏于美国普林斯顿大学博物馆，所刻之碑位于湖州赵孟頫纪念馆。

此记以精炼的文字介绍了妙严寺建寺过程和几任当家住持的主要事迹功德。赵孟頫是一位自称佛弟子的虔诚信徒，佛书乃是其书法中重要的部分，亦是其心声的抒发，他传世佛书多种，此书便是其中之一，作品用笔精到，笔力放纵厚重，结体严谨，由方阔而为修长，风格沉着老练，雄劲挺拔（见图3-15）。

玄妙观是位于苏州古城内繁华地带的一座道教宫观，原名三清观，在元朝受到皇家敕命更名并赐御笔匾额，观内道士为了隆重庆祝这一盛事，决定对观内殿宇进行重修，由于筹集的经费不足，三道已经破败不堪的殿门却再也无力整修，经过道士严焕

图 3-15　《湖州妙严寺记》

文等人一番努力，并得到夫人胡氏妙能的倾力捐助，终于在元二十九年（1292）动工修缮。

这一盛事有此波折，观内道士决定在观内树立石碑以纪念，遂邀请当时的文人牟巘为之撰文，又邀请当朝书画家赵孟頫亲笔书写碑文并篆额。《玄妙观重修三门记》这纸法帖，就是当年为了勒摹上石所写的底本。

此书与《湖州妙严寺记》《胆巴碑》等风格如出一辙，一方面有露锋明朗和藏锋含蓄的风格，另一方面恪守中锋、顺势的原则，既不同于魏晋、南北朝书法的工整、严谨，也不同于唐楷的法度森严与精雕细琢。其吸收众家之长，又参以李北海笔意，因而庄重而不失流媚，严谨而富于生机，是大楷书的新进展。

明代楷书代表是沈度、文徵明、王宠等。

沈度（1357—1434），字民则，号自乐，华亭（今上海松江）人。永乐时以善书入翰林，由典籍历迁侍讲学士。与弟沈粲皆擅长书法。

他篆隶真行诸体皆能，其小楷渊源为赵孟頫、虞世南等。被成祖誉为"我朝王羲之"，他的小楷成为官场中人和士子效仿的对象，遂为"台阁体"（清代称"馆阁体"）之滥觞。传世作品有《敬斋箴》《不自弃说》等。

《敬斋箴》，纸本楷书，纵23.8厘米，横49.4厘米，共19行，181字，为沈度62岁时作。是一篇文辞雅正的箴言，有儒家的道德、礼仪，体现修身、格物、明理的规劝。此作不仅有很高的艺术性，其教化效果也很明显。

此幅楷书为横卷，整体气息温婉尔雅，且提按清楚，运笔便捷利落而沉实，线条轻重粗细有变化，结构以方正为主，颇具晋唐古法，又有子昂笔意，唯更加甜熟，清新典雅。

文徵明（1470—1559），原名壁，字徵明，因先世为衡山人，故号衡山居士，世称"文衡山"。南直隶苏州府长洲县（今江苏苏州）人。画家、书法家、文学家、鉴藏家。

他一生九次应试，皆未中举。嘉靖二年（1523），时年54岁的文徵明经工部尚书李充嗣极力举荐，被荐授翰林院待诏，故后人称之"文待诏"，三年后即辞官回乡，此后再未出仕。他为人正直，不媚权贵，自订书画有三不应：外国、宗藩、中贵。因此清代顾复称他为"古今第一流人物，吾吴之所以借光者也"。

文徵明各体兼修，篆、隶、楷、行、草皆能，以小楷、行书、草书成就最大。他的小楷师法钟繇、二王及欧阳询并兼及各家，以严谨见长。文徵明至老不怠，89岁高龄时仍能悬腕作小楷，且笔力不减，无一懈笔。代表作有《离骚经》等。

《离骚经》署乙卯年（1555），此时文徵明已86岁高龄，此件小楷每字不足0.5厘米，共4 000多字，结体紧密遒健，笔画入锋爽快，横多尖起圆收，折笔干净利落，竖画坚挺峻健，

撇捺匀稳平和，总体风格温纯闲雅，清新爽洁、堪与赵孟頫比肩（见图3-16）。作品后面，后人有观记云："文待诏小楷为有明书家之冠，此又文书小楷之冠，洵至宝也。"从跋语中可以得知文徵明小楷的书法成就以及《离骚经》在其小楷作品中的独特艺术地位。

王宠（1494—1533），字履仁，后改履吉，号玄微子、雅宜山人等，室名铁砚斋、采芝堂等。

王宠诗文书画皆精，书法初学蔡羽，后规范晋唐，楷书师虞世南、智永，小楷尤清，简远空灵。其名与祝允明、文徵明并称。何良俊《四友斋书论》评其书："衡山之后，书法当以王雅宜为第一。盖其书本于大令，兼人品高旷，改神韵超逸，迥出诸人上。"代表作有小楷《圣主得贤臣颂》（今藏扬州市博物馆）。

图3-16　《离骚经》

《圣主得贤臣颂》，用笔圆转、淳厚，结构上竭力避免笔画的交叠，在古朴中见空灵。到了晚年形成了一种疏宕雅拙的韵味，以拙取巧，婉丽遒逸，疏秀有致。

王宠自正德庚午（1510）至嘉靖辛卯（1531），凡八次应

试，均未中。之后王宠隐居，潜心诗书，逍遥林下，二十年读书石湖之上，讲业楞伽山中。正如其《行书札》中云："家中虽贫落，越溪风景日增日胜，望之如图画，独此一事慰怀耳。"（上海博物馆藏《王宠行书札》）书为心声，王宠的这种"不激不厉"的心境自然也折射到了笔下——疏淡空灵而又逸笔草草。这种讲究技巧而又自然流露的书法功力与萧散洒脱的雅玩心态，陶铸了其书法疏淡的品格。这也正是他科考屡次应试不第，进而沉湎于书画、寄情于山水的结果。

第四章
行书的源流与演进

在书法发展史上，行书书家众多，书迹浩瀚，变化丰富，加上它在所有书体中最为实用，既高雅，又通行，为众多书家所喜爱。从而打破所谓"真草隶篆"的旧格局，重新谓之"篆、隶、楷、行、草"五体书。行书萌芽可以追溯到西汉，在汉末、魏晋之际开始流行。行书是在楷书的基础上发展变化而成的一种独特书体，介于楷书和草书之间，既不像楷书那样中规中矩，森严工整，也不像草书那样点画勾连，结体省减，放纵不拘。明项穆《书法雅言》云："真则端楷为本，作者不易速工；草则简纵居多，见者亦难便晓。不真不草，行书出焉。"张怀瓘《书断》赞（行书）曰："非草非真，发挥柔翰，星剑光芒，云虹照烂，鸾鹤婵娟，风行雨散……"又评曰："（行书）即正书之小伪。务从简易，相间流行，故谓之行书"。

随着书法的发展与书体之演变，行书亦在不断地变化，千姿百态，风貌各异。行书有广义和狭义之分：广义的行书包括行篆、行隶、行魏、行楷和行草；狭义的行书仅指行楷和行草。

行楷由楷书（主要指晋唐楷书）发展演变而来，是楷书的流动和快写。它近于楷书，但又比楷书流动快捷，张怀瓘《书议》云"兼真者谓之真行"，这里的真行指的就是行楷。刘熙载《艺概》云："行书有真行，有草行，真行近真而纵于真，草行近草

而敛于草。"行草近于草书，但却比草书收敛规范。张怀瓘《书议》提出："带草者谓之行草。"刘熙载《艺概》则明确地界定道："草行近于草而敛草"。

第一节　魏晋行书

相传行书是东汉时的刘德升草创，笔画从略，浓纤间书，如行云流水；字迹妍美，书风瘦劲，务求简易，被后人列为"妙品"。世称刘德升为"行书鼻祖"。三国时，魏国的钟繇、胡昭二人因学他的行书笔法而著名，此二人在书法艺术的特点上达到很高的境界；魏晋南北朝名家辈出，在众多书法家中，王羲之脱颖而出，以其超凡艺术和人格魅力，得到后人的一致认同。唐太宗亲作《王羲之传论》，北宋御制十卷《淳化阁帖》中，羲之独占其三，明代项穆更是把他与孔子相提并论，尊为书道大统。可以说，王羲之在中国文化艺术史上享有千古书圣的至尊地位。之后，王献之和王珣也是一脉相承，且造诣很高，对后世书法艺术的发展有很大影响。

一、王羲之

王羲之行书传世有《兰亭序》《快雪时晴帖》《姨母帖》《二谢帖》《得示帖》《何如帖》《奉橘帖》《游目帖》等诸帖，虽均非原迹，多为唐人摹本，但已是世间不可多得之珍品。其中《兰亭序》享有"天下第一行书"的美誉。

（一）《兰亭序》

《兰亭序》又称《兰亭集序》《禊帖》《三月三日兰亭诗序》等。晋穆帝永和九年（353）三月三日，时任会稽内史的王羲之

与友人谢安、孙绰等四十一人会聚兰亭，赋诗饮酒。王羲之将诸人所赋诗作编成一集，并作序一篇，记述流觞曲水一事，并抒写由此而引发的内心感慨。

《兰亭序》将流变速急与蕴藉平和的书风糅合在一起，用灵动的个人表现方式改变了古代庄重的碑式风格，形成了新的审美样式，成为后世行书的典范，世称此作为"天下第一行书"（见图4-1）。其书线条变化灵活，笔法刚柔相济，点画凝练，笔画之间的萦带纤细轻盈，整体布局天机错落，潇洒流丽。唐代孙过庭评："右军之书，末年多妙，当缘思虑通审，志气和平，不激不厉，而风规自远。"书体具有欹侧、揖让，成为"中和之美"书风的楷模。他的这种崇尚自然的天趣和清秀冲和之美，既体现了儒家和谐中庸的审美观，又与道家的自然萧散相一致，符合传统书法"文而不华，质而不野，不激不厉，温文尔雅"的审美观。

唐朝以前，人们多看重王羲之的正书和草书，《兰亭序》还不大为人所知。后因唐太宗的喜好才受到普遍的重视，他收得《兰亭序》

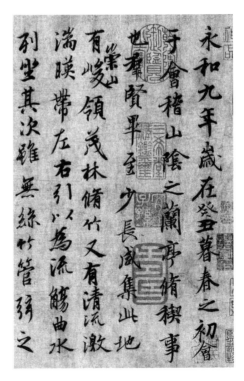

图4-1　《兰亭序》

之后，推崇备至，命令弘文馆的拓书人冯承素等人用双勾廓填法摹写了一些副本分赐近臣，还曾亲撰《晋书》中的《王羲之传论》，推颂为"尽善尽美"，据传又以真迹殉葬。

传世《兰亭序》有各种版本，其中最为著名的有石刻本《定武兰亭》和旧题冯承素所摹的"神龙本"。"神龙本"勾摹细腻，长点及捺画的收笔处显露的笔心也无遗漏地摹状出来，笔画灵动多姿，起承映带之迹清晰可见。

据传智永圆寂后，将祖传法帖《兰亭序》传弟子辨才和尚，辨才得序后在梁上凿暗槛藏之。唐太宗喜欢书法，酷爱王羲之的字，唯得不到《兰亭序》而遗憾，后听说辨才和尚藏有《兰亭序》，便召见辨才，可是辨才却说见过此序，但不知下落。太宗苦思冥想，不知如何才能得到，于是召见群臣，毫不掩饰地说："朕梦寐以求右军兰亭帖，谁能用计从辨才手中取得，朕一定重赏。"尚书仆射房玄龄向唐太宗推荐梁元帝的曾孙，多才善谋的监察御史萧翼担当此任。唐太宗召见萧翼，萧翼奏道："陛下！我若作为公使去取兰亭帖是行不通的，请陛下给几件王羲之父子的杂帖，让我私下行动。"

萧翼换上了黄衫，打扮成一个书生的模样，随商船来到山阴永欣寺。他选择太阳快落山时进寺，缓步而行，装着若无其事的样子观看寺中的壁画。当他来到辨才的寺院时，故意停步不前。辨才见这位气宇不凡的游客，便上前施礼问道："何处施主光临寒寺？"萧翼彬彬有礼上前拜道："弟子是北方人，卖完蚕种顺道游历圣寺，在此有幸遇上高僧大师，快哉！快哉！"当晚辨才请萧翼进房用茶，下棋抚琴，谈天论地，评文述史，探讨书法，两人情投意合，皆觉相见恨晚。辨才见萧翼不同常人，便心生疑窦，酒后赋诗，以探虚实。诗云：

初酝一缸开，新知万里来。披云同落寞，步月共徘徊。
夜久孤琴思，风长旅雁哀。非君有秘术，谁照不然灰？

　　萧翼为了打消辨才的疑虑，当场也和了诗，两人尽欢通宵。
临别时，辨才依依不舍，请萧翼方便时再次光临寒寺。

　　隔了几天，萧翼带来美酒看望辨才，如此往返两三次，辨
才羡慕萧翼满腹经纶，疑团也就渐渐消失了。一次，萧翼拿出梁
元帝书写的《职贡图》书帖请辨才指教，辨才赞叹不已。从这以
后辨才对萧翼更是无话不说。闲谈时，萧翼对辨才说："弟子自
幼喜欢临帖，现在还珍藏着几件王羲之父子的真迹。"辨才听说
是王羲之父子的真迹，连忙请萧翼带来看看。第二天辨才看过萧
翼带来的二王的字帖后说："真迹倒是真迹，可惜不是佳品。贫
道有一王羲之的真迹，颇不平常。"萧翼追问是何帖，辨才毫不
犹豫说是兰亭帖。萧翼见辨才上了钩，故意装作若无其事地说：
"数经战乱，王羲之的兰亭帖怎么还会在世呢？一定是赝品。"辨
才怕萧翼不相信，连忙将藏在屋梁槛内的兰亭帖拿下来给萧翼观
看。看后，萧翼故意说是假的，于是二人争论不休。

　　辨才自从将兰亭帖给萧翼看过后，就不再将其藏在屋梁上
了，而是把它和萧翼带来的御府二王杂帖一起放在书桌上。一
天，萧翼趁辨才外出会客，来到了方丈室，他请小和尚打开门，
谎称自己将书帖遗忘在床上了。小和尚见是经常出没在大师房间
的萧翼，没加思索就开了门。萧翼将兰亭帖和御府二王杂帖放进
衣袋内，转身就走了。

　　萧翼得到了兰亭帖，便来到了永安驿，表明自己是本朝御
史，有皇上的御旨，请驿长急告都督。都督齐善行接到传信，急
忙前来拜见萧翼。齐都督看过御旨后，急派人召辨才见萧御史。

辨才发现御史就是萧翼，惊奇不已。萧翼彬彬有礼地对辨才讲明自己奉皇上旨意，前来取兰亭帖。现兰亭帖已到手，特来与大师道别。辨才听后，当场昏倒在地。待他醒过来时，萧翼已驱车回京城去了。

萧翼智取墨宝回到京城长安，唐太宗欣喜若狂，大摆宴席招待萧翼及群臣。宴席上唐太宗当众宣布：房玄龄荐人有功，赏锦彩千尺；萧翼加官五品，晋升为员外郎，并赏房舍及金银宝器；辨才犯欺君之罪，本应加刑，因年迈获免。唐太宗宽大为怀，还赐给他谷物三千石。辨才深感皇恩，将赐物变卖，建造了一座精美的三层宝塔放置在永欣寺内。他因兰亭帖一事欺君受吓，身患重病，一年后便去世了。

关于萧翼的结局，有两种说法：一是萧翼把《兰亭序》带回长安后，太宗予以重赏；二是萧翼因骗得《兰亭序》而内疚，出家做了辨才的徒弟。《贞观之治》采第二种说法，但史学界认为第一种说法更可信一些。史载唐代画家阎立本，根据何延之《兰亭记》中描绘的唐太宗御史萧翼从辨才手中计赚《兰亭序》的故事，绘有《萧翼赚兰亭图》一轴。

（二）《快雪时晴帖》

《快雪时晴帖》，麻纸墨迹，四行，28字。被认为是王羲之仅次于《兰亭序》的又一件行书代表作，被古人称为"天下法书第一"。

此帖是作者在大雪初晴时写给友人"山阴张侯"的一个问候信札。用笔提按顿挫很有节奏，笔法圆劲古雅，无一字不表现出悠闲逸豫，结体以方形为主，平稳匀称，行书中带有楷书笔意，形式优美而富于层次，整体书风呈现典雅细腻，展现出天然率真的性格，对后世书法名家影响深远（见图4-2）。如唐代李邕《麓山寺碑》《云麾将军碑》的体势、笔法，特别是元代赵孟頫晚

年的行书，都取法于《快
雪时晴帖》。

　　《快雪时晴帖》在唐初
时赐名臣魏征，传于褚遂
良，唐末宋初时归苏易简，
传于苏家子孙苏舜元、苏
舜钦兄弟之手，后转归米
芾。清乾隆十一年（1746）
进入内府，乾隆将此帖与
王献之《中秋帖》、王珣
《伯远帖》同贮于养心殿温
室内，合称为"三希"，且
此帖列于首位。

　　1925年北京故宫博物
院成立后，《快雪时晴帖》
为其旧藏品，在日本侵占

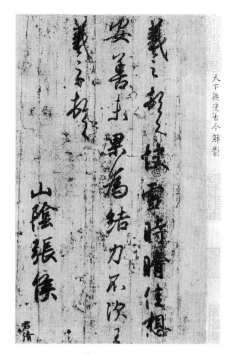

图4-2　《快雪时晴帖》

东北后，随故宫博物院的第一批古物南迁，后来辗转运到贵州安
顺。1949年初，《快雪时晴帖》和北京故宫众多的珍贵文物一起，
被国民党政府带到了台湾，至今一直收藏于台北"故宫博物院"。

　　（三）《姨母帖》

　　《姨母帖》为唐摹本，收藏于辽宁省博物馆，6行，42字。
696年由武则天命人双钩廓填，集于《万岁通天帖》中。

　　此帖释文：十一月十三日，羲之顿首、顿首。顷遭姨母哀，
哀痛摧剥，情不自胜。奈何、奈何！因反惨塞，不次。王羲之
顿首、顿首。

　　王羲之和他的姨母感情十分深厚。从帖文来看，王羲之突然

得到姨母噩耗后，心情十分悲痛，连正常的事务都不能安顿料理了。帖中文字虽属行楷书体，但书法中还留有隶书遗意，笔锋圆浑遒劲，笔法端庄凝重，字势宽广均平，古貌磅礴，无楷书提按之笔势，亦无后世行书跌宕之意态，火气全无，整体风格厚实凝重，得知羲之以古拙胜，而不专尚姿媚。此帖和《行穰帖》比较接近，帖文都属于"过渡性"的书体。它对研究东晋书法和王羲之书法风格的发展演变具有非常重要的价值（见图4-3）。

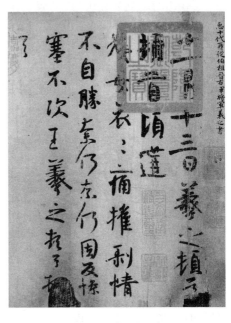

图4-3 《姨母帖》

（四）《二谢帖》

《二谢帖》是唐代内府的双钩填墨摹本，纵28.7厘米，共5行，奈良时期由遣唐使传入日本。日本皇室宫内厅三之丸尚藏馆藏。此帖在日本流传了一千三百多年，被视为国宝，为中国书法界所知不过百余年。

释文：二谢面未比面，迟诼良不静。羲之女爱再拜。想邰儿悉佳。前患者善。所送议当试寻省。左边剧。

书法风格为时草时行，间有近楷者，体势间杂。用笔挺劲，富有变化，结体纵长，轻重缓急极富变化，可见其感情由压抑至激越的剧烈变化（见图4-4）。

二、王献之

王献之最有代表性的行书作品为《中秋帖》。

《中秋帖》，又名《十二月帖》，纸本手卷，现收藏于北京故宫博物院。原为5行，32字，后被割去2行，现仅存3行22字。释文曰：中秋不复不得相还为即甚省如何然胜人何庆等大军。无款署，有明董其昌、项元汴，清乾隆等人的鉴藏印跋。

此帖开头"十二月"三字，字字独立，第四字以欹侧取势向下牵连，此后数行皆笔势流媚，一气呵成，正是献之

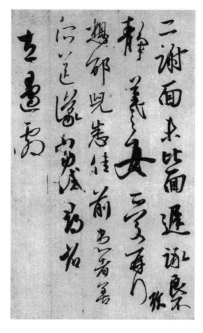

图4-4 《二谢帖》

首创的"一笔书"。通篇来看，笔势由徐而疾，寥寥数字之后，瞬间进入迅捷痛快的状态之中，参差错落，纵横捭阖，可当张怀瓘"情驰神纵，超逸优游"之评；最后"庆等大军"四字骤然拓展，犹见豪迈奔放之意。从笔法上看，"起伏顿挫""节节换笔"之法，运用得恰到好处，结字中宫收紧，用笔婉转流动，有"一笔书"之妙，整幅作品气势磅礴、雄迈飞动，与传世的王羲之书法作品中那种含蓄、古雅、流美的草书风格相比，显得神气外露，但这种放纵豪情中，又蕴藏着清雅洁净的气息，再现晋人书法那种天然去雕饰、秀媚洒脱的时代风貌（见图4-5）。

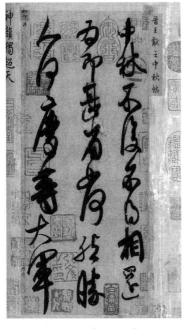

图4-5 《中秋帖》

《中秋帖》，笔法上承张芝、右军之矩度，下启张旭、怀素之法门，在相当长时间内被人们视作王献之的真迹。但一直有人质疑，其风格与传世的王献之《鸭头丸帖》《廿九日帖》相差甚远，书法痛快有余而沉着凝重不足，缺乏晋人书法应有的那种潇洒的意蕴，该帖丰满的笔墨形态只有宋代那种"尚意"才能表现出来，还有此帖用竹料纸书写，这种纸约到北宋时才出现，而不是东晋时期的书写材料。其实，该帖是米芾旧藏王献之《十二月帖》的节临本，故其书风夹杂了诸多米书风格。

三、王珣

王珣（349—400），字元琳，小字法护，琅琊（今山东临沂）人。王珣作为东晋书法家王导之孙，"书圣"王羲之的远房侄子，从小耳濡目染练习书法，并深受王氏众人书法风格的影响。王珣稳健多谋，博学多识，尤以文章、词翰为时所重。《宣和书谱》云："珣三世以能书称，家范世学，珣之草圣，亦有传焉。"其父王洽书法曾与羲之齐名，同辈之中，王珣虽善行、草，但弟弟王珉书名尤著，曾与献之伯仲。时至今日，王氏一门流传的真迹唯有王珣《伯远帖》一件，为后世宝重。

晋孝武帝在位期间，谢安、谢玄都是当时的权臣，王珣作为谢氏家族的女婿，颇受庇佑，仕途一帆风顺，后来由于一些矛盾，导致两家不和，王谢二族交恶，但王珣由于得到晋孝武帝的宠爱，所以依然历任要职。一天，谢安下令要把王珣调到江西南昌任豫章太守，实际上是想把他赶出都城南京，王珣坚持不去。那些天，他心中十分郁闷，就写信给当时任临海太守的堂兄弟王穆（字伯远），向他倾诉自己内心的不满，这就是传承至今的《伯远帖》的由来。

《伯远帖》尺牍，一派王氏家风，用笔刚健沉着近于羲之，开张逋逸近于献之，行笔遒劲，停顿自然，笔画间的牵丝映带交代很清晰，略微带有隶书的韵味，显得潇洒古淡，体现了东晋时期行书艺术走向成熟形态的丰富面貌。

《伯远帖》是一件简札，是王珣怀着痛切心情与人倾诉，他的书写保持了书法家的自然、随意状态，帖文是一些寻常话语，但其文物历史价值和书法艺术却难以估量。它常被后世看作通向永远动人心脾的"神韵萧散"晋代书风的不可多得之至径。仅此一篇却成为中国书法史上不可忽视的里程碑，它奠定了王珣在书法史上的地位，也树立了与众不同的风格，被列为"天下十大行书"之一（见图4-6）。

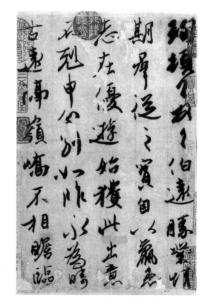

图4-6 《伯远帖》

第二节 唐代行书

晋时行书多为帖札尺牍，唐太宗李世民的行书开创了以行书入碑之先河，之后行书碑版便纷纷问世。这是行书发展的一大飞跃，从此真正奠定了行书在书苑中的重要地位。李世民的行书代表作有《晋祠铭》《温泉铭》等。

《晋祠铭》全称《晋祠之铭并序碑》，系唐太宗李世民撰文并书丹的碑刻，现藏山西省太原市晋祠内。亭内立有两通石碑，一座为唐太宗亲书原碑，另一座为清乾隆三十七年（1772）依照旧拓片摹刻的复制碑。

贞观十八年，李世民率军亲征高丽，久攻遇挫，于晋阳休整。为悼念唐叔虞，感谢神明恩泽，李世民于贞观二十年游晋祠，久别故地，触景生情，想起唐高祖李渊等起兵反隋前曾在晋祠向唐叔虞祈祷护佑的情景，于是亲撰铭文，以报神恩，留下了这篇代表他晚年政治思想主张的《晋祠铭》。

此碑内容有四个方面：一是歌颂晋国开宗之祖唐叔虞是周朝栋梁，"承文继武，经仁纬义"，兴邦建国的德政；二是赞美唐叔虞封地晋阳山明水秀、晋祠殿宇高耸；三是揭露隋炀帝纲常崩溃，招致天怒人怨，宣扬唐王朝自晋阳起义以来得八方拥戴，"神功"援助，完成统一中国大业；四是认为治理天下要得民心，"为政以德"，希望大唐江山能千秋万代，长治久安。

《温泉铭》不仅文辞优美，而且书法艺术实属上乘，为历代所称颂，堪称精品。此碑文书法，太宗以王羲之风格为基础，又有所创新。通篇以行书为主，间或夹入一些楷体和个别的草字，增加了章法上的韵律感，笔画生动自如，气脉贯通，突显俊逸之气、雅秀之美和雄强骨力气势，此风格其后被李邕继承并发扬

光大。著名学者郑汝中在《唐代书法艺术与敦煌写卷》中写道，"其书法骈俪流畅，雍容大度，有明显的二王书风，以行书刻碑，唐太宗为第一人"。

《温泉铭》书风酷似《晋祠铭》，雍容和雅，丰满润朗，跌宕流美，字势多奇拗，全从"二王"而来，宋代米芾的行书即源于此。近代俞复在帖后跋云："伯施（虞世南），信本（欧阳询）、登善（褚遂良）诸人，各出其奇，各诣其极，但以视此本，则于书法上，固当北面称臣耳。"对其评价极高。

还有众多行书大家的作品，如欧阳询《仲尼梦奠帖》、虞世南《汝南公主墓志》、陆柬之的《文赋》、李邕的《李思训碑》、柳公权的《蒙诏帖》等。特别是一代大家颜真卿不但楷法精湛，而且行书亦绝妙，作品有《争座位稿》《祭侄文稿》《刘中使帖》等。元代书法家鲜于枢称颜真卿的《祭侄文稿》为"天下第二行书"，此作体势挺拔，笔触奔放，气骨真情，自然流露，寄满腔悲愤于字里行间，挥泪抛酒，不计工拙，有阳刚之美。

《仲尼梦奠帖》原为长卷的一部分，9行，78字，现藏辽宁省博物馆。该长卷由《仲尼梦奠帖》《张翰帖》《卜商帖》合裱在一件手卷上，因内容均涉及历史，故称《史事三帖》，后被分拆。

根据其风格推断，应为欧阳询晚年所创作，相当于贞观初年，为欧阳询晚年成熟之作。释文以"仲尼梦奠"开头，文字叙孔子梦奠之事，有佛教无常、报应之意。

此帖用笔特点与其楷书相似，行笔少提按，结构稳重沉实，运笔从容，用墨淡而不浓，上下脉络映带清晰，诚属稀世之珍，代表了欧阳询行书成就的顶峰，后世将其列为中华十大传世名帖之一（见图4-7）。

《争座位帖》，又名《论座帖》《争座位稿》《与郭仆射书》，

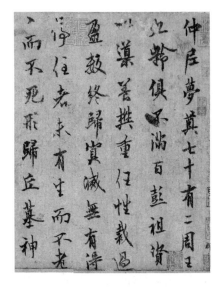

图4-7 《仲尼梦奠帖》

原稿用唐畿县狱状砸熟纸写就，共7页，秃笔书，有夹行小注和勾改痕迹，短行不计共68行，全文计1 193字。为唐广德二年（764）颜真卿致尚书右仆射、定襄郡王郭英乂的信函，原迹已佚，刻石存西安碑林。

《争座位帖》是颜真卿写给郭英乂的一封书信的草稿。事情的起因是唐朝中兴名将郭子仪凯旋还朝，代宗命文武百官于长安城举行欢迎仪式。负责安排百官排列次序的郭英乂为取悦大宦官鱼朝恩，不顾朝廷规制，刻意将鱼朝恩的座位排在品阶比他高的几位尚书之前。对于这样露骨的献媚之举，一向以正色立朝的颜真卿愤然致书郭英乂，对其所作所为进行严词斥责。

《争座位帖》不少笔意是从颜书楷体演化而来，写得更为疾速，更为放逸，书风跌宕浪漫，全以中锋用笔，气足意满，结字是正书中快写纵逸，以笔势的婉健流动为契机来发行、草之变，既富"飞动诡形异状"之态，又不失凝重劲拔的神韵。从章法上看，通篇构成了自然叠嶂、雄逸茂畅、舒和烂漫的心灵图画，一派天机之中，凛冽正义的精神突出。因为写的是书信，是草稿书，所以信手写来，挥洒有度，为历代书家所重，与王羲之的《兰亭集序》并称行书"双璧"，又与《祭侄文稿》《告伯父文稿》并称为"颜氏三稿"（见图4-8）。

北宋书法家苏轼《东坡题跋·题鲁公书草》称："比公他书尤为奇特，信乎自然，动有姿态。"米芾《宝章待访录》称："秃笔，字字意相连属，飞动诡形异状，得于意外也。世之颜行第一书也。"

《祭侄文稿》又称《祭侄季明文稿》，是颜真卿追祭从侄颜季明的草稿。作于唐肃宗乾元元年（758），行书纸本，共23行，凡234字。现藏于台北"故宫博物院"。

此篇文稿追叙了唐玄

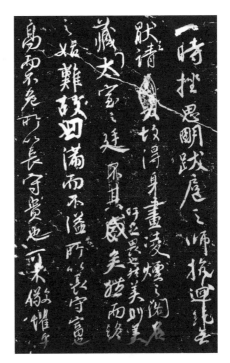

图4-8 《争座位帖》

宗天宝十四年（755），安禄山谋反，"安史之乱"爆发，常山太守颜杲卿父子一门在安禄山叛乱时，挺身而出，坚决抵抗，以致"父陷子死，巢倾卵覆"、取义成仁之事。次年正月，叛军史思明部攻陷常山，颜杲卿及其少子季明被捕，并先后遇害，颜氏一门被害三十余口。颜真卿命人到河北寻访季明的首骨携归，援笔作文之际，一气呵成。

此稿原不是作为书法作品来写的，由于作者心情极度悲愤，情绪已难以平静，错误之处甚多，时有涂抹，但正因为如此，其所蕴含的情感力度震动着每位观赏者，以至于无暇顾及形式构成的表面效果，这恰是自然美的典型结构。此稿与东晋王羲之的

《兰亭序》、北宋苏轼的《黄州寒食帖》并称为"天下三大行书"，亦被誉为"天下行书第二"。

日本的空海和尚于德宗贞元二十年（804）来唐取经，学习王羲之、颜真卿的书法，他后来的成名书法作品《灌顶历名》草稿，即有明显的颜真卿《祭侄文稿》笔意。

《祭侄文稿》从书法上看，线条笔法圆转，力透纸背，笔锋内含，遒劲而舒和。结体上打破了晋唐以来结体茂密、字形稍长的娟秀飘逸之风，形成了一种开张的体势，平正奇险，雄厚宽博。章法恣意灵动、浑然天成，一反"二王"茂密瘦长、秀逸妩媚的风格，气势凛然，但却寄寓着奇险。墨法苍润，流畅自然。渴笔枯墨，燥而无润，干练流畅，挥洒自如。整体写得凝重峻涩而又神采飞动，笔势圆润雄奇，纯以神写，姿态横生得自然之妙（见图4-9）。正如黄庭坚所评价的那样："奄有魏晋隋唐以来风流气骨。"

宋代陈深跋："颜鲁公，唐朝第一等人。公字画雄秀，奄有魏晋而自成一家。前辈云，书法至此极矣。……《祭侄季明文稿》一纸，详玩此帖：纵笔浩放，一泻千里，时出遒劲，杂以流丽。或若篆

图4-9 《祭侄文稿》

籀，或若镌刻，其妙解处，殆出天造，岂非当公注思为文，而于字画无意于工而反极其工邪？苏文忠谓：'见公与定襄五书草数纸，比公他书尤为奇特。'信公忠贤，使不善书，千载而下，世固爱重，况超逸若是，尤以宝之。"元代鲜于枢跋："唐太师鲁公颜真卿书《祭侄季明文稿》，天下行书第二。余家法书第一。"

陆柬之（585—638），为虞世南的外甥，"草圣"张旭的外祖父。官至朝散大夫，守太子司议郎。以书传家，少学舅氏，皆有礼法。当时亦有人把他与欧、虞、褚并称为初唐四大家（但一般说初唐四大家为欧、虞、褚、薛）。其隶、行书为妙品，草书为能品。他的书法作品流传甚少，隶、行书作品殆已绝迹，传世作品有《文赋》《兰亭诗》等。

《文赋》，纸本，全书144行，1 658字，字体以正、行为主，间参草字，三体并用。此作为传世初唐时期少有的几部名家真迹，是陆柬之得意之作。《文赋》本为西晋陆机呕心沥血的代表作，作为陆机的后裔，陆柬之是以极其崇敬的心情来书写《文赋》的。据说陆柬之年轻时读《文赋》，极为倾心，想亲笔书写一通，因怕自己书艺不精而"玷辱"前贤名作，始终未敢贸然动笔，直至他晚年书名赫赫时，才动笔了此夙愿。

此帖笔法飘纵，无滞无碍，超逸神俊，笔致圆润而少露锋芒，表现出简静的意境，整体章法，上下照应，左右顾盼，浑然天成，深得晋人韵味，为后世书家所推崇。

《李思训碑》，唐开元二十八年（740）立，今在陕西蒲城县，全称《唐故云麾将军右武卫大将军赠秦州都督彭国公谥曰昭公李府君神道碑并序》。碑的上半部保存完整，可观书法之妙。其书笔势斩截爽健，于舒展中有沉厚之致，既有行书的流动，又具楷

法的稳健。结字耸拔右肩，略带欹侧之姿，或取横势以见开张，或取纵势而得挺拔，都能形成一种严谨肃穆、庄重大方的气概。总体气息以刚强俊健的阳刚之致见长，这是行书领域自二王以来未有的一种风格，是李邕创造性地在碑版上发挥《集王圣教序》的特长而开创出来的。

《蒙诏帖》（又称《翰林帖》）计7行，共27字。此帖笔画或断或连，线条以中锋为主，饱满圆厚，笔墨浓淡，轻重有致，在用笔方式上，有二王为代表的"一搨直下"，也有颜真卿为代表的"篆籀绞转"。被世人誉为"天下第六行书"。现藏于北京故宫博物院。

《蒙诏帖》是中国书法史上行书的里程碑，虽风神稍逊，但仍可与李白的《上阳台帖》、颜真卿的《刘中使帖》等相媲美，对后世特别是五代杨凝式及宋四家有较大影响。

杨凝式（873—954），字景度，号癸巳人、杨虚、希维居士、关西老农等。华州华阴县（今陕西华阴）人，唐末门下侍郎杨涉之子。多次因心疾而难以履职，授闲散官职。又因其性情狂傲纵诞，有"杨风子"之号。累官至太子少师、太子太保等职，世称"杨少师"。

杨凝式善文辞，尤工行草。其书法初学欧阳询、颜真卿之行书，并非简单的学习、继承。他首先学习颜真卿行书的笔墨潇洒、纵横错落、淋漓痛快之优点，继而反省颜行书在补充二王之际的过分之处，使颜行书在自己手中似乎出现了不衫不履之貌，最后力追"二王"行书，复刻晋人那种萧散有致、侧仄皆得于颜行书之中的技法，一变唐法，用笔奔放奇逸、破方为圆、削繁为简。存世书迹众多，其中最具代表性的是《韭花帖》。

《韭花帖》纸本，共7行63字，每字独立，笔虽圆而劲挺，

结构匀稳而微带侧势，端庄而又平和、轻快、流丽，其书淳古淡雅，凝远可爱。格调、风度与宋人所倡导的观念非常契合，可谓开风气之先导，所以深受宋人的推重。与《兰亭集序》丝丝入扣，深得"第一行书"之神理（见图4-10）。

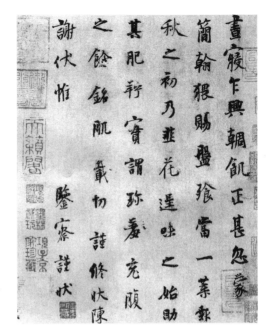

图4-10　《韭花帖》

该帖是杨凝式午睡醒来之后，腹中甚饥，得到友人送来的韭花美食以后所写的感谢信。因书者心情愉悦，无装疯卖傻的必要，所以显现出文人的本色。

苏轼评曰："自颜柳氏没，笔法衰绝，加以唐末丧乱，人物凋落，文采风流扫地尽矣。独杨公凝式，笔迹雄杰，有二王颜柳之余，此真可谓书之豪杰，不为时世所汩没者。"（《评杨氏所藏欧蔡书》）

董其昌评云："少师韭花帖略带行体，萧散有致，比少师他书欹侧取态者有殊，然欹侧取态，故是少师佳处。""书家以险绝为奇。此窍惟鲁公杨少师得之，赵吴兴弗能解也。今人眼目，为吴兴所遮障。予得杨公游仙诗，日益习之。"（《画禅室随笔》）

第三节 宋代行书

宋代（960—1279），是中国历史上承五代十国下启元朝的朝代，分北宋和南宋两个阶段，是中国历史上商品经济、科学创新、文化艺术高度繁荣的时代，民间的富庶与社会经济的繁荣实远超过盛唐。陈寅恪曾云："华夏民族之文化，历数千载之演进，造极于赵宋之世。"西方与日本史学界中亦有学者认为宋朝是中国历史上的文艺复兴与经济革命的时期。

在思想上，由于唐代释道两家的教义学说盛行于世，声势凌驾于儒家之上，这使唐代后期以后的知识分子萌生了重新恢复儒家独尊地位的意识，在付诸实践时，却产生了排挤和融汇，从而形成了"宋学"。

在艺术领域上，他们视书法为适意的雅玩活动，弱化对书法技巧形式，追求书法在表现个人情趣上的特有功能，使书法成为"载道"的一种工具，从而将书法引向一个个人性色彩较为浓重的空间，形成所谓"尚意"书风，开书法艺术的新局面。

在政治制度上，宋代进一步完善了科举，确立了文人集团的核心地位，这一政治角色的变化，影响了文人心理。

当时书法得到了皇家更多的重视，宋太宗淳化三年（992）刊刻的《淳化阁帖》，是法帖传播方式上的巨大进步。《淳化阁帖》的刊刻是中国书法史上第一次书法普及运动。在《淳化阁帖》未刊刻之前，世人很难欣赏到皇家所藏的历代法书真迹。《淳化阁帖》是真正的复制技术革命，在一定程度上取代唐人"响搨"技术，不仅节省时间，还极大地促进了中国书法艺术的发展。正如赵孟頫所云："书法之不丧，此帖之泽也。"历观宋、元、明、清几代书信、手札皆有《淳化阁帖》影子，将其视为中

国书法的"命脉"恐怕也不为过。

《淳化阁帖》所收，大多为文人较为常用的行、草和小楷墨迹，加上宋以后印刷的兴起、碑刻风气的衰弱，行、草书形式丰富、变化空间大，从而形成了宋代书法活动的突出特色。

一、北宋初期

北宋承袭唐人的传统，书法上以丰肥为美。北宋初期的书法名家有李建中、林逋、徐铉、王著等。

李建中（945—1013），字得中，祖籍京兆（今陕西长安），历任著作佐郎、太常博士等职，为人冲退，淡于仕进，曾三次请求留任西京（洛阳）御史台，故人称"李西台"，长于道学，曾参修《道藏》，行书代表作为《土母帖》。是宋初书家中影响最大的一位。

《土母帖》作品中，线条较少提按，用笔沉着而丰腴，整体骨肉停匀，神气清秀。由于尺牍内提及"新安门"，地近洛阳，所以推测这是李建中晚年居住在洛阳时所写。

李氏三求洛阳，想来有几方面的原因，一则那儿是其寄籍所在，人亲地熟；二则洛阳为陪都，事简务闲。但最使他系念的，或许是洛阳寺院内有许多杨凝式题壁的缘故。他的一首《题洛阳华严院杨少师书壁后》诗云："杉松倒涧雪霜干，屋壁麝煤风雨寒。我亦平生有书癖，一回入寺一回看。"这真是一种依依不舍、刻骨铭心的感情。

林逋（967—1028），字君复，杭州钱塘（今浙江杭州）人，著名隐逸诗人。隐居西湖孤山，终生不仕不娶，惟喜植梅养鹤，自谓"以梅为妻，以鹤为子"，人称"梅妻鹤子"。

林逋善绘事，惜画不传，工行草，书法瘦挺劲健，笔意类欧

阳询、李建中而清劲处尤妙。他襟怀高洁，远离尘嚣，因而笔下自然有一种超拔的风神。长为诗，其语孤峭恬淡，自写胸意，多奇句，而未尝存稿。如《山园小梅》诗中"疏影横斜水清浅，暗香浮动月黄昏"两句，描绘出梅花清幽香逸的风姿，被誉为"千古咏梅绝唱"。

苏轼高度赞扬林逋之诗、书及人品，并诗跋其书"诗如东野（孟郊）不言寒，书似西台（李建中）差少肉"。黄庭坚云："君复书法高胜绝人，予每见之，方病不药而愈，方饥不食而饱。"又云："林和靖诗句自然沉深，其字画尤工，遗墨尚当宝藏，何况笔法如此，笔意殊类李西台而清劲处尤妙。"

二、北宋中后期

欧阳修提倡"学书当自成一家，其模仿他人，谓之书奴"。即主张书法不能专摹仿古人，应该形成自己独特的风格。所以北宋书法发展的转机，来自欧阳修及他身边的一群文人的共同努力，主要有蔡襄、苏轼、黄庭坚、米芾、宋徽宗赵佶、薛绍彭等，标志着北宋书法进入了黄金时期。

（一）欧阳修

欧阳修（1007—1072），是此时文坛盟主。在理论上，他一方面大力推崇唐人，整理碑版法帖，撰成《集古录》，开金石学先河，使被遗忘的古代作品重新回到人们的视野中来；另一方面倡导"学书消日""不计工拙"等书法创作观念，开始建设新的书法艺术审美理论。此外，他还推举蔡襄，提拔苏轼，树立本朝的典范，他的这一系列努力，全方位地为宋代书法的发展奠定了坚实的基础。

由于《集古录》只收录400多篇有题跋的拓本，大多数无跋

尾的拓本未收录在内，而其子欧阳棐编录的《集古录目》则包括了欧阳修家藏的金石拓本达一千种之多，弥补了这一缺憾。

蔡襄是欧阳修竭力树立的典型，他屡屡推举蔡襄为本朝书坛的盟主，蔡襄虽不接受，但在当时却可以说是无愧的。

（二）蔡襄

蔡襄（1012—1067），字君谟，兴化仙游（今福建仙游）人，宋仁宗天圣八年（1030）进士，累官至端明殿学士，世称"蔡端明"，卒谥忠惠，故亦称"蔡忠惠"。

他性忠直，能诗，善文，尤工书。他号称精通各体，但主要风格渊源是王羲之、虞世南和颜真卿，因此尤其以楷书、行书、草书诸体为著名。他提倡学书要以"神采为上"，"学书之要，唯取神气为佳，若模象体势，虽形似而无精神，乃不知书者所书耳"。这种观念虽然是前人已经提出的，但经过蔡襄重申，对于后来苏轼等人的尚意思想，应当是有一定作用的。

在欧阳修、蔡襄的时代，重要的不是如何建立本朝的特色，走出本朝的路数，而是深入传统，汲取精华，欧阳修在理论上、蔡襄在实践上分别完成了这个任务——当然，蔡襄能列名"宋四家"，与他的创作中已经体现出的轻捷灵动、洒脱自然也有关系，这已经有宋人自己的味道。

他传世的书迹较多，如《离都帖》《别已经年帖》《万安帖》《山居帖》《陶生帖》《谢赐御书诗》《扈从帖》《脚气帖》《昼锦堂记》等。或楷或行或草，都有自己温润婉畅的特色，虽然个性特征不算特别突出，但是自有一种娟娟清雅的气息，与前此的宋代书家相比，还是非常醒目的。

《离都帖》，12行，112字，现藏台北"故宫博物院"。内容写自己离都，将渡长江南归，行至南京而痛失长子，尽管谈及的是十

分悲痛的事情，但是结构、笔法仍然十分平和，是他一贯作风的自然展示。

（三）苏轼

苏轼（1037—1101），字子瞻，号东坡居士，眉州眉山（今四川眉山）人，是中国文学艺术史上少见的全才和奇才，他工于诗、文、词，为"唐宋八大家"之一，开豪放派词风，又善画，对文人画的形成发挥了巨大的作用。

他所处的时代，正是北宋政治革新与保守派激烈斗争的时期，他的观点与王安石不同，被视为"旧党"，但他也并不完全赞成"旧党"的主张。因此，在激烈斗争的双方中都未能很好地立足。他一生仕途坎坷，虽短期在朝担任过礼部尚书，但更多时候则在各地担任地方官职，甚至被贬到偏远的儋州（今属海南）等地担任低级官职，最后病逝于常州，殁后谥"文忠"。

苏轼倡导"我书意造本无法，点画信手烦推求""书初无意于佳乃佳"的创作观念，推崇自然本色的审美创造，以"出新意于法度之中，寄妙理于豪放之外"为最高的审美准则，掀起了"尚意"的旋风。他的书法，化生于二王、颜鲁公及李北海等，而遗貌取神，不规行矩步，依靠其杰出的天分、丰富的学养和豪放的胸襟，触处成妙，信手挥洒，气质雍容，诚可谓"端庄杂流丽，刚健含婀娜"。所谓"出于绳墨之外而卒与之合者"，实际上是一种更高境界的"合法"或是"创法"。

这是宋代尚意书风观念作用下的必然结果，苏轼并不追求法度的完全合理，而更注重书法能够表现个人的情趣、态度乃至书写时的即时情感状态，因而他的作品，总能够体现出一种落落自得的神情态度，从而让观者获得更加贴近人生境界的艺术感受。苏轼的传世书迹有《黄州寒食帖》《赤壁赋》《洞庭春色赋》《中

山松醪赋》等。

1.《黄州寒食帖》

《黄州寒食帖》，苏轼47岁时书，是他因"乌台诗案"被贬到湖北黄州后，在寒食节书写的两首五言古诗，17行，207字，现藏台北"故宫博物院"。

全篇读之，雨丝袭来的微凉，触动久遭冷遇的苏轼，他不禁哀叹：自来黄州，"已过三寒食"！三年来，每年都惋惜着春天残落，焦虑地等待着北归之日，重酬壮志；然而春光薄情，难驻黄州。他空怀大志，却得不到精忠报国的机会。"今年又苦雨，两月秋萧瑟。"虽已是生机盎然的时节，他却强烈地感到如同秋天一般萧瑟的春寒，孤芳自赏，愤世嫉俗。在愁卧中他听说海棠花被雨水无情地摧残凋谢，此时非常向往"一切皆空，物我两忘"的虚幻境界，祈念一切忧愁终将会过去。

他用释道相通的教义试图自我解脱，而根深蒂固的儒家忠君思想又迫使他不能安守。面对当时朝廷的腐败无能，苏轼怒不可遏，这样的生活何异于久病缠身的少年，待病愈时鬓发已斑白如雪呢？雨势愈猛，"小屋如渔舟"，漂泊在"蒙蒙水云里"，正如作者的命运一样飘忽不定。"破灶"中的"湿苇"难以煮"寒菜"，只见旷野上的乌鸦衔着片片纸钱低飞孤鸣。苏轼此时归心似箭，想要报效朝廷，可那"深九重"的"君门"又可望而不可即。他虽想归隐田园，了此一生，可自己的故乡远隔万里，进退不得。本来想学阮籍作途穷之哭，但他的心已如"寒食节"的死灰，不能复燃。

仕途的风云变幻与时令的凄清萧瑟、未来的期望与现实的悲凉，种种矛盾交织在一起，使东坡的心情激荡起伏，笔墨、书写在这激荡心情的左右下完全摆脱了技巧的束缚，从而成就了他所

谓的"无意于佳"的书写状态。全篇起伏跌宕，宛如长江大河，浩浩荡荡，徘徊沉吟，或奔腾直下，或蜿蜒盘曲，具有强烈的抒情性和震撼力。这反而使他原先所积累的所有艺术养分得以充分自由地发挥和整合，甚至自身的潜能也喷涌流淌，无可抑制。

董其昌评曰："余平生观东坡先生真迹不下三十六卷，必以此为甲观。"黄庭坚跋此帖云："此书兼鲁公、杨少师、李西台笔意，试使东坡复为之，未必及此。它日东坡或见此书，应笑我于无佛处称尊也。"这件作品的这种气质，与王羲之的《兰亭序》、颜真卿《祭侄文稿》可谓如出一辙，因而后人视之为"天下第三行书"（见图4-11）。

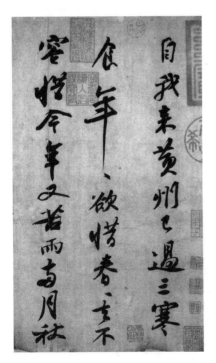

图4-11 《黄州寒食帖》

2.《赤壁赋》

此书卷是苏轼为友人傅尧俞（1024—1091）所写的，自识"去岁作此赋"，故应为元丰六年书，苏东坡时年四十八岁，书卷前有缺行。现珍藏于台北"故宫博物院"。

首先此帖的字体变化是往圆劲有力的方式发展，其次收笔与落笔的时候配合着浓墨的转笔，另外笔法韵气十足，令欣赏者看了他的字之后，感觉结字虽然矮扁，但紧密的美感是跃然纸上的，灵动而且有趣。

王羲之的《兰亭序》既有诗情画意，又渗透玄理，苏轼《赤壁赋》的内容与之相近。苏轼的旷达胸襟、高洁灵魂与王羲之亦有相似之处。王羲之将他风神萧散、不滞于物的襟怀在行书《兰亭序》中表现出来，而苏轼情驰神纵、超逸优游的心神也在此赋中显现。

3.《洞庭春色赋》与《中山松醪赋》

《洞庭春色赋》《中山松醪赋》均为苏轼撰并书，此两赋并后记，为白麻纸七纸接装。前者作于公元1091年冬，后者作于公元1093年，为苏轼晚年所作，苏轼贬往岭南，在途中遇大雨留阻襄邑（今河南睢县），书此二赋述怀。自题云"绍圣元年（1094）闰四月廿一日将适岭表，遇大雨，留襄邑，书此"，苏轼时年已五十九岁。

此二赋，结字极紧，姿态闲雅，笔意雄劲，潇洒飘逸，集中反映了苏轼书法"结体短肥"的特点。明张孝思云："此二赋经营下笔，结构严整，郁屈瑰丽之气，回翔顿挫之姿，真如狮蹲虎踞。"

苏轼在当时文坛上享有极大的声誉，他继承了欧阳修的精神，十分重视发现和培养文学人才，人们争相从苏轼的作品中汲取营养。在金国和南宋对峙的时代，苏轼在南北两方都产生了深远的影响；其诗不但影响有宋一代的诗歌，而且对明代的公安派诗人和清初的宋诗派诗人有重要的启迪；苏轼的词体解放精神直接为南宋辛派词人所继承，形成了与婉约派平分秋色的豪放派，其影响一直波及清代陈维崧等人。苏轼的散文，尤其是小品文，是明代标举独抒性灵的公安派散文的艺术渊源，直到清代袁枚、郑燮的散文中仍可时见苏文的影响。

（四）黄庭坚

黄庭坚（1045—1105），字鲁直，号山谷道人，晚号涪翁，

洪州分宁（今江西修水）人。苏轼对他有知遇之恩，曾称赞他的文章"超轶绝尘，独立万物之表，世久无此作"，黄庭坚由此声震士林。他的诗歌与苏轼齐名，人称"苏黄"，他的诗学主张被后人所发扬，演变成著名的江西诗派；他的仕途比苏轼更坎坷，中进士后历任叶县尉、国子监教授、太和知县等，后虽任职于中央，但都是偏文教的机构，并且屡次被贬。

黄庭坚既出于苏门，自与东坡同气连声，共同倡导"尚意"书风的观念。他极力标举"学养""胸襟""不俗"和"有韵"，以及"随人作计终后人，自成一家始逼真"，为书法进一步走向文人生活的空间立下了汗马功劳。他的楷行根源东坡，又熔铸《瘗鹤铭》，形成独特的辐射式结构和振动笔法；而主要精力则在狂草，结构富于强烈的开合变化，用笔强调起倒擒纵的灵活运用，又有意识地引进小草的点法，丰富其笔画，章法穿插错落、节奏鲜明，在狂草的形式上贡献了许多新的创造，形成独特的个人面目。代表作有《松风阁诗帖》《李白忆旧游诗卷》等。

《松风阁诗帖》是黄庭坚的七言诗，楷书而带行书笔意，墨迹纸本，纵32.8厘米，横219.2厘米，全文共153字，是黄庭坚晚年的作品。松风阁在今湖北省鄂州市西山灵泉寺附近，古称樊山，是当年孙权讲武修文、宴饮祭天的地方。

宋徽宗崇宁元年（1102）九月，黄庭坚与朋友游鄂城樊山，途经松林间一座亭阁，在此过夜，听松涛而成韵，"松风阁诗"，歌咏当时所看到的景物，并表达对朋友的怀念。此帖下笔平和沉稳，变化非常含蓄，轻顿慢提，意韵十足，整体风神洒荡，长波大撇，一波三折。他在后段提到前一年去世的苏轼时，心中不免激动，因此笔力特别凝重，结字也更加倾侧。此帖是尚意书风的

典型，堪称行书之精品，不减《兰亭序》，直逼颜氏《祭侄文稿》（见图4-12）。

（五）米芾

米芾（1051—1107），原名黻，后改为芾，字元章，号襄阳漫士、鹿门居士、海岳外史等，人称"米襄阳""米南宫"，亦称"米海岳"。襄阳（今湖北襄阳）人，后徙居丹徒（今江苏镇江）。

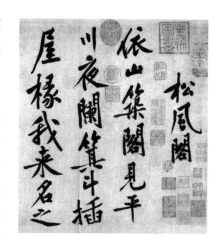

图4-12　《松风阁诗帖》

米芾性格狂放，有洁癖，好奇石，常以奇装异服、古怪行径惊世，故当时即被人呼为"米颠"。他极富文艺才华，尤专于书画和鉴定。米芾是学习古典最为深入的书家，又是最能够从古典中突破出来的书家之一。他沉湎于晋唐传统，同时强调"振迅天真，出于意外"，标举"意足我自足"的创作心态，在经过艰苦的"集古字"之后，大力脱出羁绊，以"刷字"自许，树立自己的风神面目，在画的方面，创立米点云山，影响颇广。

存世米书几乎无不表现出这样的特点：一方面，一切形式似乎又都出自他的创造，没有任何拘谨、模仿或迟疑的地方；另一方面，点画和结构造型非常合理且丰富，与古典传统若合符节，因而总体看去，只觉得随意挥洒酣畅淋漓，而无不如意。正如苏轼所说的"风樯阵马，沉着痛快"，成为宋代行书影响于后世的最重要的一种风格，代表作有《蜀素帖》《苕溪诗卷》《研山铭》《多景楼》等。

1.《蜀素帖》

《蜀素帖》，墨迹，行书，诗6首，全幅71行，共556字，为米芾在蜀素上书其所作各体诗八首而成，现藏台北"故宫博物院"。

米芾当时应湖州太守林希之邀作山水之游，正值时宜，遣兴抒怀之余赋诗数首，临行前，林希取出珍藏二十多年的蜀素一卷，请他题写诗文，米芾信手而成此《蜀素帖》。

此帖艺术风格以和谐变化为准则，以天真自然为旨归，通体笔法跳荡精致，结体变化多端，沉着痛快，通篇平和朗畅，令人有如沐春风之感。《蜀素帖》被后人誉为"中华第一美帖"，是"中华十大传世名帖"之一（见图4-13）。

2.《苕溪诗卷》

《苕溪诗卷》，墨迹，纸本，35行，294字。创作时间稍早于《蜀素帖》，是米芾将赴林希之请赴湖州之前告别朋友而写的诗稿。书写风格与《蜀素帖》有一定差异，整体上跳宕感强烈，用笔舒展但时显凝重，结构开张又显欹侧，不如《蜀素帖》平和，似乎能够令人感到此时米芾心情的郁结。此作亦是后世学习米书重要的佳作之一（见图4-14）。

3.《研山铭》

《研山铭》，绢本手卷，米芾用澄心堂纸书写，行书大字39字，藏北京故宫博物院。

晚年的米芾得到了灵璧石，如获至宝，这块石头的形状呈山形，刚好可做墨池来研墨。米芾对其爱不释手，他连续三天夜晚都要抱着这块灵璧石才能入睡。即便是这样，米芾还是意犹未尽。在一个月朗星稀的夜晚，米芾挥毫泼墨，创作了《研山铭》。

此作具有闲适纵逸的笔调，显示出作者对所藏研山倍加珍惜

图4-13　《蜀素帖》

图4-14　《苕溪诗卷》

和得意，整体布局气象萧森，浑然天成，结体侧倾，欲扬先抑，不受前人法则的制约，用笔非常豪放，充分地体现其"刷字"的气势和调控笔锋能力的高超，点画如刀劈斧斫，虚实相生，是米芾书法精品中的代表作，也是大字作品中的罕见珍品。

（六）赵佶

宋徽宗赵佶（1082—1135），号宣和主人，宋朝第八位皇帝，书画家。

宋徽宗即位之后启用新法，但是重用的蔡京等人打着绍述新法的旗号，无恶不作，政治形势一落千丈。过分追求奢侈生活，在南方采办"花石纲"，在汴京修建"艮岳"。他尊信道教，大建宫观，自称"教主道君皇帝"，并经常请道士看相。在集团的腐朽统治下，内部农民起义风起云涌，梁山起义和方腊起义先后爆发，北宋统治危机四伏。

宋徽宗治国昏庸，但他在艺术上天资极高，在书画院组织

建设、古代法书名画的收藏整理复制方面有不少有力的措施，如组织刊刻《大观帖》等。他利用皇权推动绘画艺术，使宋代的绘画艺术有了空前发展；他热爱画花鸟画，自成"院体"；其真书学唐代褚、薛，瘦劲而流畅，有淡雅清新之致，别具一格，世称"瘦金书"；其草书受怀素影响，笔势流走，丰韵可人、清逸灵动。代表作有《草书千字文》《秾芳依翠萼诗》等。

赵佶与其他的书家一样，喜欢书写《千字文》，一生写了多卷，但仅存两件，其中一件是崇宁三年（1104）他22岁时创作的《瘦金书千字文》，现藏上海博物馆。另一件，便是《草书千字文》，创作于宣和四年（1122），赵佶恰好40岁时，现藏于辽宁省博物馆。这两卷分别用真楷和狂草所书的千字文，都是根据周兴嗣的版本所创，中间除了为避讳而改了几个字之外，概无差异。

《草书千字文》，写在11.72米长的整张描金云龙底纹白麻纸上，这种纸张是宫廷特制，制作这种特殊纸张需要上百道工序，制作方法已经失传。在当时的条件下，要生产这样长度的无接缝纸张，可能要在江边把船舶排列成行，然后浇上纸浆，使之均匀，待自然干燥而成。纸上的描金龙纹则是由画师用金粉手工一笔笔描绘出来的。

此作品全篇虽为长卷，却笔跃气振，毫无倦笔，跳动不息，在保证线条质量的基础上，运笔迅疾威猛，一泻千里，有"舍我其谁"之势，如同一首优美奔放的交响乐以书写的形式呈现在人们眼前（见图4-15）。

（七）薛绍彭

薛绍彭（生卒年不详），字道祖，号翠微居士。恭敬公薛向之子，以翰墨名世。自谓河东三凤（薛元敬、薛收、薛德音）后人，

世家子弟。与米芾为友，好鉴古，能诗，擅行草书。

传世书迹有《昨日帖》《云顶山诗卷》《兰亭临写本》《上清连年帖》《通泉帖》等。

《昨日帖》，又名《得米老书帖》，纸本，纵26.9厘米，横29.5厘米。曾刻入《三希堂法帖》，台北"故宫博物院"藏。

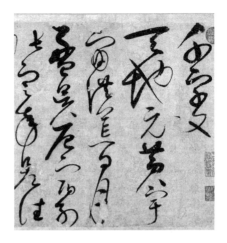

图4-15　《草书千字文》

此信札行草书极守法规，章法近古，字字断开，不作连绵之势，结体平正，格局清朗；运笔藏锋，锋正而不显露，与五代杨凝式的《韭花帖》格局相似。薛氏的书法渊源，有晋人高格，是"宋四家"之外的重要书家。

"靖康之变"给了宋王朝巨大的打击，在收复旧地还是偏安江南的两难选择中，南宋又维持了100多年，但北宋中晚期书法的兴盛局面却没有维持下去。人的内心自性中表达和宣泄已经成为书法创作的最重要因素，达到了一个后世难以企及的高度，这也为元明等时期书法的发展提供了另一片广阔天地。

第四节　元代行书

元代商品经济和海外贸易繁荣，与各国外交往来频繁，各地派遣的使节、传教士、商旅等络绎不绝。元世祖忽必烈统一中国

后，注意到中国传统的儒家思想的重要性，并以文治之道为立国之本，他采纳契丹人耶律楚材和汉人的主张，推行"汉法"，所定制度，多参照唐、宋体例。

在文化方面，这一时期出现了元曲等文化形式，书法也得到了一定程度的重视。为了搜罗汉族知识分子为新朝服务，程钜夫在至正二十三年（1286）奉世祖之命下江南访求"遗逸"，列赵孟頫于24位南宋遗民之首，荐举给皇帝，既给赵孟頫的崛起提供了机遇，也为元代文化艺术尤其是书法艺术的发展寻找了一个领路人，决定了元代书法的主流，复古出新为道路的还有鲜于枢、康里巎巎等书家。

赵孟頫全面向晋唐学习，在五体各个领域重新建立严谨的法度，树立古典风格的权威价值，使书法发展迈入一条较为健康的轨道。他的书法思想、风格，不仅主宰了整个元代的书法，甚至直接影响了明代前中期书法的发展。

他的行书数量也非常多，如《前后赤壁赋》《与山巨源绝交书》《丈人帖》等。

《前后赤壁赋》是《赤壁赋》和《后赤壁赋》的总称，纸本册页，其中《赤壁赋》64行、《后赤壁赋》32行，署款3行，现收藏于台北"故宫博物院"（见图4-16、图4-17）。

元代大德五年（1301），赵孟頫应友人明远之请，书写苏轼《前后赤壁赋》，并画苏轼像于卷首，时年48岁。在此二赋中，原文作者苏轼凭吊古迹，抒发了对江山风物的热爱与旷达的心胸，但是也有对人生虚无的消极思想。

《前后赤壁赋》中，前后二赋为赵孟頫同时所书，风格却略有不同，在笔法上直承右军，以流丽挺健为主，线条外秀内刚，温润凝练，疏朗从容，风骨内含，神采飘逸，尽得魏晋风流遗

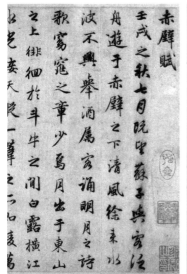

图4-16　《赤壁赋》

图4-17　《后赤壁赋》

韵。《前后赤壁赋》为广大行书书法爱好者所推崇，被誉为"中华十大传世名帖之一"。

　　赵孟頫对于书法学习直溯"二王"，他的贡献不仅在书法创作上，还在于他的书学思想中有很多精辟的见解，并在实践中全面复古，他从笔法入手，强调学书在于玩味古人法帖，悉知其用笔之意，提出"笔法第一、结字第二"的观点，并提出"书法以用笔为上，结字亦须用工，盖结字因时相传，用笔千古不易"的书学观，成为元代以后书论中的著名论断，对后世影响巨大，但是对他的评价褒贬不一。

　　鲜于枢（1246—1302），字伯机，号困学山民，亦号寄直老人。曾任江南诸道行台御史掾、浙东都省史掾，此后一度去职隐居西湖"困学斋"，1302年受命任太常寺典簿，未到任而卒。

　　鲜于枢文艺极佳，诗文、散曲、音律皆所擅长，又精鉴定、富收藏，长期为官杭州，得江南文采。书学理念与赵相似，而在实践上则偏重于唐，尤喜草书，笔力遒劲，气势豪纵，有北方健儿的雄强气概。如果说赵氏以风韵胜，则鲜于枢可说是以骨力胜，论行书，鲜于枢或逊色于赵，而论草书，赵的温文尔雅，而鲜于枢的酣畅淋漓，但两人实是各有所长，可谓双峰并峙，共同构成了元代书法复古倾向的主潮。

　　元文宗时期，是元代书法又一个比较兴旺的时期，元文宗为满足自己的书画文玩兴趣，设立了奎章阁，当朝善书者，皆吸收入阁，讨论法书名画，其中艺术成就最突出的是色目族人康里巎巎。

　　康里巎巎（1295—1345），字子山，号正斋、恕叟，又号蓬累叟。籍贯康里（汉代为高车国），卒谥文献。博学多才，善文辞工书法，兼擅章草、行书，章草古劲，气力甚健，又引章草入行草，体势侧媚流宕，用笔爽利轻捷，这种风格，宋蔡襄即启其端倪，赵孟頫复兴章草，也有过尝试。巎巎虽然不是这种风格的首倡者，但无疑是一个重要的推进者，人称"南赵北巎"。他的行草代表作是《李白古风诗卷》《柳宗元梓人传》《谪龙说卷》《述笔法卷》等。

　　《李白古风诗卷》，纸本，宽35厘米，长63.8厘米，日本东京国立博物馆藏。《李白古风诗卷》与草书诗书卷之《自作秋夜感怀七言古诗》《唐人绝句六首》合为一卷。

　　《柳宗元梓人传》草中兼行，风格峻健，笔法爽利，字形纵长，与赵孟頫偏于柔媚、鲜于枢偏于豪放的书风有所不同。

　　总体来看，元代汉族文化被强制性地变成了附庸于统治者的文化思想。至后期，民族性的差异产生相互排斥在文化中已经成

为主流。从他们的风格来看，与宋代"尚意"的诉求极为相似，在一定程度上可以说已经开启明代时期行草书的特征。

第五节　明　清　行　书

明代刻帖兴盛，帝王雅好，行草书的社会需求与前此其他时代已经有所不同，明代建筑趋于高大，同时商人阶层日渐庞大，附庸风雅的愿望颇高，这使得对挂轴一类作品的需求渐多，书法作品渐渐由案牍走上墙壁，书法家们在此做出了许多探索，使传统行草逐渐发展出一些新的技巧和风格。

一、明初行书

自太祖至成祖迁都北京以后，国势承平，复以文章翰墨粉饰治具，继承元代的典型书风，培养了一批御用书家，遂使台阁书风兴起。明初书法延续元代风气，后来出现了由皇室提倡的"台阁体"风格。其代表人物是：宋克、宋璲等。

宋克（1327—1387），字仲温，又字克温，号南宫生、东吴生，长洲（今江苏苏州）人。书法初学赵孟頫，此后上追魏晋，善行草，更精章草，师法索靖、皇象，精熟峻健，用功深至，较赵孟頫又有进展，章法古雅，功力深湛，又兼性情任侠尚气，在当时享有较高的声誉，元末文艺大家杨维桢对他尤为赏识。以《杜甫壮游诗》等为代表作。

《杜甫壮游诗》笔力劲健，点画形态以今草的圆转为主，参以骨力若削的章草方笔，它的结体、用笔在汉魏晋唐诸贤之间游走，章法气势雄阔，可谓笔笔有神，妙不可言。某种意义上可以说正是有宋克在元末明初的这种努力，才使得明代中后期的草

书艺术史上出现了祝允明、董其昌等这样一批可以比肩前贤的大家。

宋璲（1344—1380），字仲珩，宋濂次子，祖籍金华傅村潜溪，随父入籍浦江（今属浙江）。10岁通《春秋》。稍长，博雅善诗文，尤精于书法，研摩梁代《草堂法师墓篆》及吴《皇象三段石刻》，几至废寝忘食，自此得悟笔法。诗律工整，与义乌王袆之子王绅，并称"婺中二隽"。

他的行草书直承元代康里子山，之后上溯晋唐特别是王献之，以峻放为尚，当时即博得了很高的赞誉，虽然未完成自家风格的塑造，但是也已经初步显示出脱离元代风格笼罩的迹象了，可惜享年不永，无法充分展示才华。明何良俊《四友斋书论》评其"书师法康里巙巙，可称入室弟子"。

二、明代中期行书

明代中期是传统行草书的一个活跃期，赵孟頫的复古思想在实践上得到延续和深化，在野文人多方探索，在长轴大幅的创作上积累了许多经验，使对传统的认识体悟进入更高的阶段，这一时期书家的代表是文徵明、唐寅等。

文徵明在书法上取得了巨大的成就，尤其是行书，其作品大致可分两大类，一是取法王羲之《圣教序》笔意为主所写的行书小品，遒密紧结，用笔坚劲迅捷、方圆结合，行书中略掺草法，故在规矩谨严中又有生动、活泼之致，自成一家风范。《书史会要》评其为"如风舞琼花，泉鸣竹涧"。代表作有《书王羲之兰亭序》《陶渊明饮酒诗》等。

二是取法黄山谷笔意书写的大行楷，比沈周结构更加开阔洒脱，用笔更加苍茫恣肆，提按变化更加突出，因而比沈氏更有

气势。文徵明在临摹和领悟上下了很大功夫，同样经历过博采阶段，最后学成黄庭坚的行书风格，到了几乎可以乱真的地步。代表作有《自书七言律诗卷》《游天地诗卷》等。有时他也能像祝允明那样，以苏、黄、米等人的笔意书写自己的诗文。

唐寅（1470—1523），字伯虎，号六如居士，南直隶苏州府吴县（今江苏省苏州市）人，祖籍凉州晋昌郡。绘画上与沈周、文徵明、仇英并称"吴门四家"，诗文上与祝允明、文徵明、徐祯卿并称"吴中四才子"。

成化二十一年（1485），考中苏州府试第一名，进入府学读书。弘治十一年（1498），考中应天府乡试第一（解元），入京参加会试。弘治十二年（1499），卷入徐经科场舞弊案，坐罪入狱，贬为浙藩小吏。从此，丧失科场进取心，游荡江湖，埋没于诗画之间，终成一代名画家。唐寅晚年生活穷困，依靠朋友接济。嘉靖二年（1523）病逝，享年五十四岁。

唐寅命运多舛，尤其是自江西宁王处装疯逃回后，进一步看透世事，书法遂变为率意，他吸取了米芾率意取势的书风，融诸家笔法于一体，用笔迅捷而劲健，沉着痛快，达到了挥洒自如的境地。代表作有《落花诗册》《致施敬亭》《禅宗六代祖师图跋》《自书诗词》等。

沈周因丧子而撰写落花七律10首，唐寅唱和《落花诗册》共30首。其时，唐寅看到地上落英满布，联系起自己的坎坷遭遇，离科场被黜已过5年，怅然不已，胸中块垒郁勃无由化解，乃借风云月露以排遣之，看似伤春，实乃抒写痛苦遭遇。此作书法严谨，风格丰润灵活，俊逸秀拔。

唐寅的人物画具有高超的写实功力，形象准确而神韵独具，《明画录》评他的人物画"在钱舜举下，杜柽（杜堇）居士上"。

代表作有《秋风纨扇图》《李端端图》等。其水墨写意花鸟，墨韵明净、格调秀逸洒脱而富于真实感。代表作有《墨梅图》《风竹图》《临水芙蓉图》《杏花图》等。其山水画的艺术成就，一方面在于打破门户之见，对南北画派、南宋院体及元代文人山水画兼收并蓄；另一方面，对自然山川有着亲身的体察和真实感受，画面布局严谨，造型真实生动，皴法斧劈，墨色淋漓。代表作有《落霞孤鹜图》《春山伴侣图》《虚阁晚凉图》《杏花茅屋图》等。

从艺术成就看，唐寅的画胜诗，诗胜字，诗书之名久为画掩。其绘画作品融宋代院体技巧与元人笔墨韵味于一体，呈现出劲峭而又不失秀雅的品貌风骨，意境平淡朗逸，超凡脱俗。构图简约清朗，画面层次分明，墨色淋漓多变。用笔清隽，力而有韵，寓有刚柔相济之美。

三、明代晚期行书

约从明万历年间开始，社会生活发生巨大变化，经济的发展催生了市民阶层，他们有自己的艺术需求，凡此种种，都决定了书法的新变是必然的。

首先，随着国势的走向混乱，思想钳制有所松动，加上陆王心学的冲击，出现了个性解放的思想，书法风格的形成往往有非常明确的形式上和思想意识上的构想。其次，明代建筑趋于高大，长轴大幅也日渐发展，并成为主要的创作形式。最后，从书法发展的内部看，长期向晋唐传统学习，已经使书法之路变得越来越狭窄，大部分书家浅薄浮泛、令人生厌，寻求变革，亦是有识之士必然的选择，得风气之先的是徐渭。

徐渭（1521—1593），字文清，后改文长，号青藤老人、田水月、天池生、白鹇山人等，浙江绍兴人。

自幼以才名著称乡里的徐渭，却在科举道路上屡遭挫折。嘉靖十九年（1540），20岁的他考中了秀才。25岁时，徐家财产被豪绅无赖霸占，所属的房产、田园荡然无存。到38岁以后，怀抱文才、武学的徐渭才逐渐在浙闽总督胡宗宪的幕府中找到展示才华的机会，屡建功勋。但不久胡宗宪下狱，引发了徐渭的精神危机，积压已久的人生痛苦，使他精神分裂，数次自杀未遂后，徐渭终因杀死了自己的妻子而入狱6年，获救后落魄终身。他的经历，是明代文化桎梏的极端展现，是文人在那个时代所可能遭遇的文化悲剧的浓缩。也正因如此，倒彻底激发了徐渭心中潜藏的叛逆桀骜的才情天性，从而使他走出了与其他文人完全不同的艺术道路。

在书法方面，他善行草，从宋代黄、米入手，却绝无固守。用笔纵逸奔腾、如长枪大戟。用墨一如写意绘画，淋漓洒落。结构貌似散乱，或横或纵，虽似不循常规，而细看来总是自有其意外之趣。以前说"董其昌破坏了墨法"，在这则要说"徐渭破坏了笔法"。他从卷册翰札的文房把玩转向高头大轴的中堂行草书，实现了作品创作中笔法的改造。这种借鉴于绘画的点画表现方法，是对晋唐笔法的创造性破坏。

从这个意义上说，他达到了韩愈所赞赏的将"种种不平之气""一寓于书"的艺术境界。在唐代张旭、颜真卿和宋代苏轼以后，像他这样的艺术家是罕见的。

晚于徐渭的董其昌、张瑞图、黄道周、倪元璐以及王铎等人，全面地拓展和丰富了传统行草的艺术表现力。

董其昌（1555—1636），字玄宰，号思白、香光居士，松江华亭（今上海市松江区）人，书画家。

据历史记载，明万历十七年（1589），董其昌考中进士，并

因文章、书法优秀被选为庶吉士，供职于翰林院。翰林学士田一儁去世，董其昌告假护柩南下数千里，送老师回福建大田县。一度担任皇长子朱常洛的讲官。不久，董其昌便告病回到松江，而京官和书画家的双重身份，使他的社会地位迥异于往昔。其后，他担任福建副使，一度还被任命为河南参政从三品的官职。一年之后，他就奉旨以编修养病，"家食二十余年"；其时，正值明朝历史上长达十余年的"国本之争"，其间还发生了著名的"妖书案""楚太子狱"，朝廷内部为册立太子一事党争不休，风云诡谲，董其昌借口回家养病辞官。

泰昌元年（1620），光宗朱常洛继位，董其昌以帝师身份回到朝廷，授太常少卿，掌国子司业，修《神宗实录》。但是，光宗执政一个月就驾崩，继任的熹宗天启朝，魏忠贤与皇帝乳母客氏把持朝政。天启五年（1625），董其昌被任命为南京礼部尚书，在任一年后即辞官退隐，"家居八载"。

崇祯五年（1632），魏忠贤已死，政局趋向清明，董其昌第三次出仕，"起故官，掌詹事府事"。次年，在魏忠贤余孽的鼓动下，朝廷掀起党争，排斥东林。崇祯七年（1634），董其昌又请求退归乡里。

从35岁走上仕途到80岁告老还乡，董其昌为官18年，归隐27年。与家乡松江的先贤陆机崇奉"士为知己者死"相比，董其昌把明哲保身的政治智慧用得出神入化。他以科举入仕，进入精英阶层，既结交东林派、公安派，又与反东林党人惺惺相惜，其谥号"文敏"就出自阮大铖之手。

董其昌的行书最能体现他艺术观念的独特性，在研习经史之余，他与同僚诸友切磋书画技艺，纵论古今，品评高下。又从韩世能那里借阅晋、唐、宋、元法帖宝绘，心摹手追，著书立说，

探究古今书画艺术。

张瑞图（1570—1644），字长公，号二水、平等居士、白毫庵主等，福建晋江人，著有《白毫庵集》。历任编修、户部尚书、太子太师中极殿大学士等，因为魏忠贤书写生祠碑文入狱，后赎为民，潜居乡里，擅山水画，效法元代黄公望，苍劲有力，作品传世极希。与董其昌、邢侗、米万钟齐名，有"南张北董"之号。张氏以擅书名世，书法奇逸，笔势生动，以行草最为擅长，用章草的结字、笔法，结体奇诡生拙，用笔横撑竖戳，翻腾折带，风格十分独特。

黄道周（1585—1646），字幼玄，亦作幼平、幼元等，号石斋，福建漳州人，历任编修、右中允等，著有《漳浦集》。

据历史记载，他与魏忠贤集团展开斗争，南明时任礼部尚书，拥立唐王，组织抗清斗争，兵败被俘，不屈就义。其政治品格和道德人格都堪称典范，深受后人敬仰。他秉持儒家文艺观念，视书法为学问中七八乘事，但仍很重视书法风格的提炼，强调应当以"遒媚为宗，加之浑深，不坠佻靡"。所以他的小楷严劲刚硬，不假雕饰，极为朴茂。其行草远追钟繇、二王，又融入大量章草笔法字法，形成古拙生拗的气质。

倪元璐（1593—1644），字汝玉，号鸿宝、园客等，浙江上虞人，著有《倪文贞集》。历任编修、户部尚书、礼部尚书等，明亡自缢殉节。他与黄道周、王铎为同年进士，相约攻书。这三位书家，在章法上还形成了一个共同特色，形成强烈的视觉冲击，在长轴大幅的章法安排上有重大突破。后人评价为"新理异态尤多"，是一种既有内涵又有独创精神的风格。

王铎（1592—1652），字觉斯，一字觉之，号十樵、痴庵、痴仙道人等，洛阳孟津（今河南孟津）人。明天启二年（1622）

进士，官至南京礼部尚书，又为南明小朝廷的东阁大学士。1645年南京被破后降清，顺治间官授礼部尚书，加太子太保。

王铎学书推重古典，特别强调"宗晋"，认为"书未宗晋，终入野道"。他一生坚持一种学习方法，即"一日临帖，一日应请索"。他临帖时常常按自己的想法加以改造，有些作品明显是根据记忆而背临的，因而有时其实就是一种自我的创造，始终让自己的艺术创作保持与古典之间不间断的交流，所以传世临帖作品极多。同晚明的很多书家一样，他在世时就将自己的一些作品刊刻成帖，汇集成书。

王铎书法的这种境界，得到了后人的大力推崇。近代以来，更是驰名中外。王铎喜欢作诗，常常将胸中情绪在诗中宣泄，诗里边藏着一个不为人知的自己，所以他希望自己的诗留传后人，以期后人从他的诗中读懂他内心的世界。代表作中最著名的有《拟山园帖》《琅华馆帖》等。

他最有影响的是行草书，深得《集王圣教》和米芾的精髓，在大幅式上纵横驰骋，创造了独特的形式和意味，开行草书的一种新境界。其传世行草作品有《赠汤若望诗册》《草书诗卷》等。

《赠汤若望诗册》为王铎盛年之作，书风气势纵横，欹侧潇洒，整部作品酣畅淋漓，墨色富于变化，是不可多得的艺术珍品。其中，在用笔结字方面，学习米芾的地方甚多，字形错落有致，变形夸张，独标风骨，整幅作品出规入矩，书写徐疾得体，牵丝变化莫测，与王铎其他行书墨迹相比，具有较成熟的个人面貌（见图4-18）。

四、清代行书

清代初期，百废待兴，国势初平，以下书家，有的虽然主要

生活在清初，但是国破家亡的伤痛也使他们无法在一种悠游清和的心境下从事艺术创作，因此这时期基本上延续的是晚明书风，主要代表人物是傅山、朱耷、许友等。

傅山（1607—1684），初名鼎臣，字青竹，山西太原人。书法家、医学家、道家思想家。

他工书善画，博极群籍，在经史子集、书法绘画、文学诗词、钟鼎文字诸多领域，皆善学妙用，造诣颇深，历来有"学海"的称誉。他生性刚烈耿介，

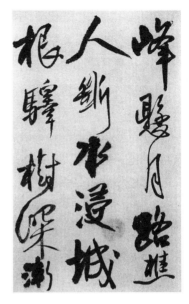

图4-18　《赠汤若望诗册》

有义士之称，虽自幼聪颖博学，但却在晚明屡试不第。明亡后，傅山闻讯写下"哭国书难著，依亲命苟逃"的悲痛诗句。为表示对清廷剃发的反抗，他拜寿阳五峰山道士郭静中为师，因身着红色道袍，遂号"朱衣道人"，别号"石道人"。

傅山本是一位忠厚老实的学问人，淡于名利，勤于读书。他的书法初学赵孟頫、董其昌，几乎可以乱真。他学富五车，积学深厚，又颇具个性，加之书法界有了张瑞图、黄道周、王铎和倪元璐等诸名家的影响，傅山的书法更是具有一种奇特的怪味。其书风是字体不统一，或小楷，或行草，篆、隶间出，花样繁多。而且由于是兴来即书，兴尽则止，非一气呵成，故一体之中，风格、味道也不单一。

因为他的身世和性格所为，他"畏人如畏虎"，厌恶世俗酬

应。他研习书法，是出于闲暇自娱、寂寞自遣的需要，或是作为一种调整心态、砥砺情操、研习书道的特殊修炼方式。由于没有特定的功利目的，因而"杂书"的创作心态十分轻松自由，作者的观点倾向、性格情绪和书写技艺均得以真实完美地展现。傅山被时人尊为"清初第一写家"。众所周知，傅山是跳出名利场的高人，但盛名之下，又无法完全杜绝笔墨酬应，故而常常由儿子傅眉、侄子傅仁等人代笔应付求字之事，后半生尤其如此。

傅山年轻时学赵，后来完全出于政治思想原因而痛骂赵字，"如徐偃王之无骨"，"软美媚俗，熟媚绰约，自是贱态"，并一再告诫儿孙千万不可学赵字。此时，在深入研究了王书之后，他才又把赵孟頫看作奇异的天才。

他与顾炎武、黄宗羲、王夫之、李颙、颜元一起被梁启超称为"清初六大师"。著有《傅青主女科》《傅青主男科》等传世之作，在当时有"医圣"之名。书法传世有行草书《草书李商隐赠庾十二朱版诗》《寄龚鼎孳七言诗翰》《草书杜甫对雨书怀走邀许十一簿公诗》《右军大醉七言诗轴》等。

朱耷（1626—1705），字刃庵，号八大山人、雪个、个山、人屋、道朗等，江西南昌人。

朱耷擅书法，能诗文，早年书法取法黄庭坚，用力甚勤，得其蹙伸欹侧之妙，而增益以秀雅，又受董其昌影响，得其灵动秀美之致。晚年逐渐形成独特风格，章法跌宕起伏，结构极重视疏密的对比。与绘画同一机杼，花鸟以水墨写意为主，笔墨凝练沉毅，形象夸张奇特；山水师法董其昌，笔致简洁，有静穆之趣，得疏旷之韵。

清代中期，董、赵的影响渐弱，文人们向古代传统的追寻逐步深入，对晋唐宋元明传统的学习范围也大大扩展，代表人物有

刘墉、王文治、翁方纲、梁同书等。

刘墉（1719—1804），字崇如，号石庵，天香室道人等。山东诸城人，诗人、书法家和政治家。

他兼工文翰，博通百家经史，精研古文考辨，诗的体裁和内容都很广泛，语言朴实清新，颇有可读性。著有《石庵诗集》。

他还是著名的书法家，是帖学之集大成者，又富有创造性，师古而不拘泥。他对黄庭坚书法深有研究，被誉为清代四大书法家之一。他擅长行草书，用墨饱满，雄厚劲遒，章法轻重错落，舒朗雍容，结字内敛拙朴，端重稳健中透出灵秀，时人有"浓墨宰相"之美誉。

清朝徐珂称赞刘墉："文清书法，论者譬之以黄钟大吕之音，清庙明堂之器，推为一代书家之冠。盖以其融会历代诸大家书法而自成一家。所谓金声玉振，集群圣之大成也。其自入词馆以迄登台阁，体格屡变，神妙莫测。"

王文治（1730—1802），字禹卿，号梦楼，江苏丹徒（今江苏镇江）人。乾隆二十五年（1760）探花，曾任翰林侍读等，以事被黜，执教各地书院，擅诗文，著有《快雨堂题跋》等。

其行草书学自《兰亭序帖》和《圣教序》。但钱泳却认为他是学赵孟頫和董其昌的用笔，中年以后改习张即之。从传世真迹来分析，王书运笔柔润，墨韵轻淡，疏朗空灵，流露出才情和清秀的特色。王文治中年以后潜心禅理，对于有关佛经的书法尤其用心关注。其行书作品《待月之作》清妙妍美，俊朗疏秀，可见其晋唐功底深厚。

他喜用长锋羊毫和青黑色的淡墨，这与他的天然秀逸的书风有表里相成之妙，故有"淡墨探花"之称。莫怪当时竟有"天下三梁（指梁同书、梁衍、梁国治），不及江南一王"的说法。

翁方纲（1733—1818），字正三，号覃溪、苏斋等，直隶大兴（今属北京）人。他于乾隆十七年（1752）中进士，历任翰林院编修、官至内阁学士。他精通辞章、金石之学，书法与同时的刘墉、王文治、梁同书齐名。著有《复初斋诗文集》《粤东金石略》《小石帆亭著录》等。

翁方纲学识广博，他的书法讲究无一笔无出处。其行书是典型的传统帖学风格，作品中温润丰厚浓墨与纤细的游丝形成强烈的对比。运笔用墨过程中，由浓渐淡、由粗渐细的过渡缓冲。可推想作者书写时灵活的用腕。他的金石赏鉴、著录与研究对后世有一定的影响。

梁同书（1723—1815），字元颖，号山舟，晚年自署不翁，钱塘（今浙江杭州）人。大学士梁诗正之子。

梁同书家学渊源，他自幼接触书法，12岁时即能书写擘窠大字。初学颜真卿、柳公权，中年以后又取法米芾，70岁以后融会贯通，纯任自然。他习书60余年，久负盛名，所书碑刻极多。

梁同书工于楷、行书，到晚年犹能写蝇头小楷，其书大字结体紧严。年九十余，尚为人书碑文墓志，终日无倦容，无苍老之气。著有《频罗庵遗集》《频罗庵论书》《直语补正》《笔史》等，传世书迹甚富，如《苏老泉文卷》《行书董其昌语轴》《行书文摘轴》等。

《苏老泉文卷》，书于乾隆五十九年（1794），纸本墨迹，纵33.4厘米，横571厘米，现藏于故宫博物院。

此件行书作品，其书不拘苏、米形迹，而得其神韵，貌丰骨劲，用笔平和自然，章法取赵、董平稳，行距疏朗，此卷中字字提按顿挫交代清晰，技法精湛娴熟，在书写时挥洒自如，将其功力与性情和谐统一于此作品中。

清代晚期，碑帖融合之道，有了新的发展机会，代表书家有

翁同龢、曾国藩、何绍基、康有为等。

翁同龢（1830—1904），字叔平，号瓶庐居士、松禅等，江苏常熟人。官至军机大臣，兼总理各国事务衙门大臣等职，为同治、光绪两朝帝师，为晚清帖派书家代表之一。他的书法取法翁方纲，上溯米芾、颜真卿，堂宇广博、气息淳厚。

曾国藩（1811—1872），初名子城，字伯涵，号涤生，宗圣曾子七十世孙，晚清时期政治家、战略家、理学家、文学家、书法家，封一等毅勇侯，谥号"文正"，后世称"曾文正"。

他对清王朝的政治、经济、军事、文化等方面都产生了深远的影响，是中国近代化建设的开拓者。与胡林翼并称"曾胡"，与李鸿章、左宗棠、张之洞并称"晚清中兴"四大名臣。

曾国藩在书法上的突出成就，一直被历史上的重大影响所掩盖。首先他对当时阮元抛出的南北书派论有独到的认识，既赞成又提出批评，主张南北兼而有之，他就书法的本源提出乾坤大源之说，形成一个系统的书法理论观。他说："作字之道，刚健、婀娜二者缺一不可。余既奉欧阳率更、李北海、黄山谷三家以为刚健之宗，又当参以褚河南、董思白婀娜之致，庶为成体之书。"

他一生勤勉于书法创作，从继承古典到创新探索的道路，留下了近130万字的《日记》，是中国古代罕见的一部巨型书法作品。他的楷书劲健刚拔，竖起了一面承唐继宋明而刚柔相济的正书旗帜，书写的《小石潭记》被世人赞为"融赵孟頫、黄庭坚字于一体，行书劲健遒俊而华美"。他与包世臣、何绍基是齐名的大书家。

何绍基（1799—1873），字子贞，号东洲居士，湖南道州（今湖南道县）人。精通仪礼、汉书、说文、诗词以及书法，著有《说文段注驳正》《东洲草堂金石跋》等。

何绍基精通金石书画，以书法著称于世，誉为清代第一。他早年由颜真卿、欧阳通入手，之后追篆隶，中年潜心北碑，书艺很高，年尊望重，对联特多，书作着力故传世较多。以天分探求各体精髓的融会，草情篆韵，一体而兼收之，可谓帖意碑神，为书法的未来发展拓出了一条崭新的大道。

康有为（1858—1927），初名祖诒，字广厦，号长素、西樵山人等，广东南海人，著有《广艺舟双楫》等。

康有为是碑学理论倡导人之一，他自幼受到严格的传统书法训练，之后专修北碑，但无意中形成了碑帖融合的面目。前人多认为他的书法出自《石门铭》，实际上取法颜真卿行书的趣味。因此他的书作既有传统行草的酣畅飞动，又有北碑开张恣肆、篆隶书法的古朴雄浑，融会贯通。

康氏所著《广艺舟双楫》在中国书法史上有着重要的意义：其一，它总结了清代后期的"碑学"，以晋帖、唐碑为师，所得以帖为多，刘石庵、姚姬传为代表作家；其二，总结了碑学的理论和实践，包世臣著《艺舟双楫》，对碑学的形成起了巨大的影响，推动了大批人加入碑派，而康有为的《广艺舟双楫》则是碑学发展史上重要的著作，从它问世起，因有系统理论的流派，在中国书法史上牢牢地占据了它应有的地位。

《广艺舟双楫》之所以被禁，并非它本身对清政府有什么冒犯，而是因人废书，因为康有为是近代史上有深远影响的"戊戌变法"的领导者。当然，从另一方面讲，《广艺舟双楫》在思想性上的确表现了康有为抛弃陈习、另辟新径的一种进取精神，但这正是清政府所忌讳的。他力斥书坛帖学萎靡之风，惟陈言之务去，倡言学习六朝碑刻，给书坛带来了一股清新的风气，也正因如此，《广艺舟双楫》屡禁而不止，不胫而走，影响深远。

第五章
草书的源流与演进

　　草书出现于汉初。卫恒《四体书势》曰："汉兴而有草书，不知作者姓名。"草书是为书写便捷、简易在隶书的基础上演变而成的。汉武帝时，草书已在民间流行，近代出土的汉简、墓砖可以证明。

　　草书是一种综合书体，它创造性地吸取了篆书、隶书、楷书和行书的用笔、结字、章法及气韵等，所以古来有草篆、草隶、行草之说。草书最讲意，意多于法。正如清代书论家刘熙载所言："书家无篆圣、隶圣，而有草圣。盖草之道千变万化，执持寻逐，失之愈远，非神明自得者，孰能止于至善耶？他书法多于意，草书意多于法。"草书之所以被人们所喜爱、赞美，就是因为它以多变的线条、丰富的节奏和韵律，不计较点画得失，而重在情感意趣的寓发，这正是草书抒情性特色之所在，与人的精神情感及自然世界和谐而自然地融为一体，耐人寻味，妙绝古今。书法艺术创作的最高境界，如潘伯鹰先生所言："以学书的艺术和技术论，草书是最高境界。因之学书者不能以草书胜人，终不为最卓绝的书家。"

　　汉初通行的手写体是草隶（即草率的隶书），后逐渐发展成"章草"。至汉末，相传张芝脱去"章草"中蕴有隶书波磔的笔画和字字不相连缀的形迹，使之成为笔面简略、很多部件符号化、

笔画连绵便捷的"今草"，即后世所称的草书。后来草书演变为符号形式的狂草，是为草书之最高境界。所以草书按其发展历史和书体形态可分为章草、今草和狂草三类。

第一节　章草源流与特点

一、章草的源流

章草的名称历来说法不一，总括起来有四。其一，由章奏得名。张怀瓘云："建初中，杜度善草，见称于章帝，上贵其迹，诏使章书上事。魏文帝亦令刘广通草书上事。盖因章奏，后世谓之章草。"其二，由汉章帝得名。唐代书法家蔡希综《法书论》又曰："章草兴于汉章帝。"相传汉章帝善草书，爱好章草，用行政手段提倡章草书。其三，由急就章得名。《四库提要》："所谓章草者，正因（史）游作是书，以所变草法书之，后世人以其出于急就章，遂名章草耳。"其四，由章程书得名。刘延涛曰："章草当与'章程书'，为对称，因以得名"，章程书即"章楷"，为隶草之捷的草体，所以称为"章草"。

章草始于秦汉之际，是由草写的隶书演变而成的标准草书。笔画简约，有萦带连接。结体平正，用笔劲涩，笔画中有波磔，特别是捺画的起笔与末笔，明显地保留了隶书的笔意，且字字独立，不相连绵，排列整齐。

现存汉代的章草有三类作品：

第一类，简牍。代表性作品有敦煌出土的《天汉三年十月牍》《入十一月食秔一斛简》，甘肃武威出土的《武威医药简牍》等。此类作品风格最为多样，有的优雅从容，有的简约古朴，有的大开大合，都极具活力。

第二类，砖刻。代表作品为《急就奇觚砖》和《公羊传砖》等。此类作品结体纵横奔突，点划凝重，大气磅礴。

第三类，刻帖。代表作品为张芝《秋凉帖》。此类作品矩度森严，温文尔雅。

二、章草代表书家

章草书家中以三国皇象，西晋索靖、陆机等最有名。

（一）皇象

皇象，字休明，广陵江都（今江苏扬州）人，官侍中、青州刺史。传世作品有《急就章》《文武将队帖》等。唐张怀瓘《书断》评他的章草为神品。

现存《急就章》，以明代吉水（今属江西省）杨政于正统四年（1439）时，据宋人叶梦得颍昌本摹刻的为最著名，因刻于松江，故名"松江本"，原石藏于上海松江区博物馆。

书法上，点画简约、含蓄，笔意多隶，笔画虽有牵丝，但有法度。此本章草结体略扁，各字间均不牵连，整篇气息古朴、纵横自然。晚清书法大家沈曾植《海日楼札丛》称："细玩此书，笔势全注波发，而波发纯是八分笔势，但是唐人八分，非汉人八分。"此帖对后世影响甚大，至今仍为古章草的代表作品，亦是公认的章草范本之一（见图5-1）。

（二）索靖

索靖（239—303），字幼安，敦煌龙勒（今甘肃阳关附近）人，张芝姊孙。官酒泉太守、征西将军，人称"索征西"。与卫瓘书名不相上下，有"一台二妙"之誉。

代表作有《出师颂》《月仪帖》《皋陶帖》《七月廿六日帖》等。平生著述颇丰，著有《草书状》，对书法演变、风格、气韵、

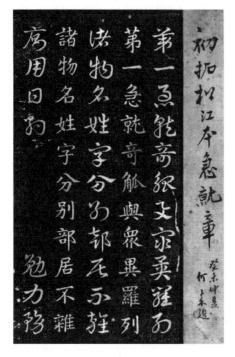

图5-1 《急就章》

用笔及章法等作了全面精辟的论述，有些基本观点，至今仍有一定的指导意义。

《出师颂》纸本，距今约有1 500多年，是我国现存最早的章草书法名帖之一，现藏故宫博物院。是迄今为止发现的索靖的唯一墨迹，此书属较典型的早期章草书体，笔法浑厚，有篆籀遗风，其结体宽绰，体现了东汉至西晋时期流行的规范章草体的特征，更增添了典雅飞动之势，带有一定的今草味道。后人有谓："瓘得伯英筋，靖得伯英肉。"卫瓘自己说："我得伯英之筋，恒得其骨，靖得其肉。"索靖则以为己书如"银钩虿尾。"

（三）陆机

陆机（261—303），字士衡，吴县华亭（今属上海市）人。西晋时官太子洗马、著作郎，为成都王司马颖所重，任平原内史、前将军。代表作为《平复帖》。

《平复帖》，共9行，84字，是陆机写给一位身体多病、难以痊愈的友人的一个信札，因其中有"恐难平复"字样，故名。

《平复帖》，因年久而笔画起收墨迹脱落，锋芒内敛。秃笔

书写，笔法质朴老健，点画形态硬朗，突出了作者书写时的率性，结体茂密自然，笔画屈铁盘丝，用墨神乎其技，冠绝古今，整体看来错落有致，富有天趣，有极高的艺术价值。

此帖是中国传世年代最早的名家法帖，有"中华第一帖"之誉，也是史上第一件流传有序的法帖墨迹，在书法界尊享"法帖之祖"的美誉，被评为九大"镇国之宝"（见图5-2）。

图5-2　《平复帖》

第二节　今草源流与名家

今草即一般所说的草书，或小草，它脱去了章草中保留的隶书形迹，行笔加快，增加圆环勾连而成。张怀瓘《书断》中说："章草之书，字字区别，张芝变为今草，如流水速，拔茅连茹，上下牵连，或借上字之下而为下字之上，奇形离合，数意兼包。"这正是章草与今草不同体势和运笔的区别。今草的特点是"字之体势，一笔而成，而血脉不断，及其连者，气候通而隔行"。今

草巧用符号，书写简便、流动、优美，应用更加广泛。

今草诞生后就特别受书家的重视，尤其是经过王羲之、王献之父子对张芝始创的草书的继承和发展后，风格面貌为之一变，体式完全成熟，成为草书的标准。

（一）王羲之

王羲之的草书代表作品有《丧乱帖》《十七帖》《初月帖》等。

1.《丧乱帖》

《丧乱帖》是王羲之创作于永和年间的草书书法作品。《丧乱帖》共8行，62字，与《二谢帖》和《得示帖》连成一纸。《晋书·荀羡传》载："及慕容俊攻段龛于青州，诏使羡救之。俊将王腾、赵盘寇琅琊、鄄城，北境骚动。羡讨之，擒腾，盘并走。军次琅琊，而龛已没，羡退还下邳，留将军诸葛攸，高平太守刘庄等三千人守琅琊，参军戴遂、萧辖二千人守泰山。"

韩玉涛在考证后认为王羲之在琅琊临沂的先墓，是由燕军荼毒的，而作为王羲之好友的荀羡在斩了王腾之后"即修复"，也就顺理成章了。因此他认为："《丧乱帖》所写的，是永和十二年八月的事。"

正是在这种历史背景下，王羲之先墓被一毁再毁，而自己却不能奔驰前往整修祖墓，遂写作信札，表示自己的无奈和悲愤之情。"不仅汉代，即使是'礼玄双修'的东晋，这也是至苦至痛，不可容忍的。表现在《丧乱帖》中的一片哀呼，也就不难理解了。"

《丧乱帖》是王羲之为表示自己的无奈和悲愤之情所作。用笔挺劲，结体纵长，轻重缓急极富变化。结字转折圆活流畅，字峰富于变化，墨色枯燥相间，整个书帖由行至草，活泼灵动。可见其感情由压抑至激越的剧烈变化。使人们在妍美的外衣下，又

蓦然看到一个情感极为丰富的内质，是王羲之所创造的最新体势的典型作品。

2.《十七帖》

《十七帖》因卷首有"十七"二字而得名，原墨迹早佚，现传世《十七帖》为刻本。此帖为一组书信，据考证是王羲之写给朋友益州刺史周抚的，现藏于香港中文大学中国文化研究所文物馆。

其书法风格冲和典雅，风规自远，用笔方圆并用，含刚健于婀娜之中，行遒劲于婉媚之内，简洁练达而动静得宜，这些可以说是习草者的不二法门（见图5-3）。

3.《初月帖》

《初月帖》墨迹为唐摹本，8行，61字。《万岁通天帖》丛帖第二帖。《宣和书谱》卷十五著录帖目。

《初月帖》释文："初月十二日山阴羲之报：近欲遣此书，停行无人，不办。遣信昨至此。且得去月十六日书，虽远为慰。过嘱，卿佳不？吾诸患殊劣殊劣！方涉道，忧悴。力不具。羲之报。"

《初月帖》《十七帖》等作品中，章草发展为今草，同时绞转笔法取

图5-3 《十七帖》

得了空前的成就。曲线遒美流转，折线劲健挺拔，同时点画具有强烈的雕塑感，墨色似有从点画边线往外溢出的趋势，沉着而饱满。它是绞转所产生的硕果，这便是"晋人笔法"。

梁陶弘景在《论书启》中说："逸少自吴兴以前诸书犹未称，凡厥好迹，皆是向在会稽时，永和十许年中者。"观《初月帖》的成熟程度，知当为王羲之中年时的笔迹（见图5-4）。

（二）王献之

王献之的草书代表作为《鸭头丸帖》，是写在绢上的一件草书作品，现存唐代摹本，共有2行15字，现藏于上海博物馆。此帖是王献之行草书成熟期的代表作，用笔节奏明快，妍媚流便，墨彩飞扬，结体纵长取势却能欹侧开阖，天机自发而神韵超迈，是中国书法史上重要的草书作品（见图5-5）。

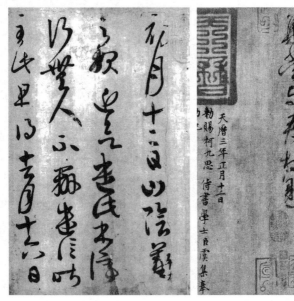

图5-4　《初月帖》　　　　　图5-5　《鸭头丸帖》

魏晋之后，今草的风貌基本上已跳不出二王系统的笼罩，代表人物及作品有智永《真草千字文》、孙过庭《书谱》、怀素《小草千字文》、宋米芾、元赵孟頫、明文徵明、王宠等。

（三）智永

《真草千字文》是智永晚年以当时的识字课本《千字文》为内容，用真、草二体写成四言文章，便于初学者诵读、识字。这类文章古代即有，而以南朝梁武帝命周兴嗣所撰千字文流传最广，名人书写而传世者很多。

传智永曾写《千字文》八百本，散于世间，江东诸寺各施一本。后有杨守敬、内藤湖南所写两跋，论者认为墨迹本为智永真迹，也有人疑为唐人临本。故宫博物院藏拓本。

从书史发展来看，智永《真草千字文》卷的规范作用超过了传为东汉蔡邕书《熹平石经》的影响。

唐张怀瓘《书断》说智永"半得右军之肉，兼能诸体，于草最优。气调下于欧、虞，精熟于羊、薄"。宋苏轼《东坡题跋》云："永禅师书，骨气深稳，体兼众妙，精能之至，返造疏淡。如观陶彭泽诗，初若散缓不收，反复不已，乃识其奇趣。"宋米芾《海岳名言》评曰："智永临集千文，秀润圆劲，八面具备。"此书代表了隋代南书的温雅之风，继承并总结了"二王"正草两体的结体、草法，从体法上确立了范本作用（见图5-6）。

（四）孙过庭

《书谱》，墨迹本，唐孙过庭撰并书。书于垂拱三年（687），纸本。在宋内府时尚有上、下二卷，现传世仅有上卷。《书谱》真迹，流传有绪，原藏宋内府，钤有"宣和""政和"。宋徽宗题签。后归孙承泽，又归安岐，后归清内府，旧藏故宫博物院，现藏台北"故宫博物院"，俗称真迹本《书谱》。

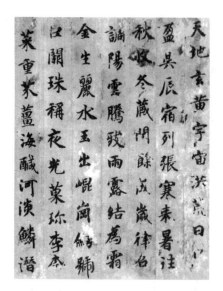

图5-6 《真草千字文》

《书谱》是孙过庭的书论。这篇三千多字的皇皇大论，揭示了书法艺术的本质及许多重要规律，涉及中国书学各个重要方面，且见解精辟独到，内容广博宏富，许多理论观念具有前瞻性，文中大量运用文学赋比等手法，层层解析，妙喻连连，深入浅出，读来赏心悦目，叹为观止，成为我国古代书法理论史上一部具有里程碑性质的著述，标志着中国书学的发展进入了一个崭新而辉煌的阶段。

在审美上他提出"本乎天地之心""取会风骚之意"的理想；在实践上，他虽然规抚大王，宋米芾评以为"唐草得二王法，无出其右"，但实际上又有很大的开创，尤其表现在用笔和用墨上，在形式上已经与后来张旭的某些作品有相通之处，固然还不能说他直接影响了张旭等人，但至少可以说他已开风气之先（见图5-7）。

（五）怀素

怀素的代表作为《小草千字文》，该书法作品创作于唐代贞元十五年（799），为怀素晚年所作。

该作品真迹五代藏于南唐李氏，宋代曾入内府，明代为文徵明所藏，并刻入《停云馆帖》，清乾隆时毕沅摹刻于《经训堂帖》，至清末归释六舟所有，后归上海徐筱圃。其中以"小字贞元本"为上乘，有"千金帖"之称。"小字贞元本"为中国台湾

林氏兰干山馆收藏，并寄存于台北"故宫博物院"。

《小草千字文》文字结体规范质朴，以平稳为主，字内字外均省却不必要的牵丝连带。字内点画叠放字外开拓舒展。字距行距清晰分明，不做字距的强烈变化。行列空间的留出，给人以萧散、空灵的感觉。

用笔简洁精练，点画书写往往不露锋芒，并注重大小、轻重、姿态上的搭配变化。书写不是骤雨旋风般游走，而是多了几分沉稳含蓄，字势笔势

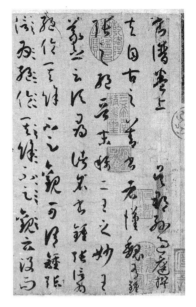

图5-7　《书谱》

都显得十分饱满，与整体风格的平淡格调相统一，质朴中见匠心，平和中见灵性，是返璞归真的真实写照。达到了"从心欲而不逾矩"的境界，给观者以非常的美感享受，堪称佛家审美书风的典范之作（见图5-8）。

明代文嘉曾称赞此帖："此卷笔法谨密，字字用意，脱去狂怪怒张之习，而专趋于平谈古雅。"

（六）宋、元、明代表作

宋代的草书代表作有米芾的草书《好事家帖》。此残帖模刻极精，纸墨淳古，系初拓无疑，为米芾草书作品中不多见之佳作。有方家评论，米老此书雄厚无比，观之令人神往。清代成亲王赞此书："米南宫石本，天下第一。"此本与《学书帖》曾由清代藏家孙承泽收藏，后流入日本，现藏于东京五岛美术馆。

图5-8 《小草千字文》

元代赵孟頫的代表作有《酒德颂》，有研究者表明这是一件酒后大作。充分反映了晋代文人的心态，即或借酒浇愁，或以酒避祸的那种内心情感的宣泄与抒发。细看整篇作品，他笔下的那种整体规矩跃然纸上，尤其是行书与草书搭配互换，结字挺拔有力。尽管是赵氏酒后的一张作品，但其气韵与其意境感早就达到了一种出神入化的地步。

明代文徵明的代表作有《草书诗卷》，这是他书风成熟之后的作品，通篇展现了他超凡的字形控制能力和整体的节奏把握能力，更多的还是取法张旭跟怀素的笔法，有篆籀气，圆转通神，再现了唐人和宋人的意趣。《草书诗卷》本是周培源先生的藏品，20世纪捐献给了无锡市博物馆并成为镇馆之宝。

第三节　狂草及名家

狂草，又名大草、颠草。属于草书中最放纵的一种，笔势相连而圆转，字形狂放多变，在今草的基础上将点画连绵书写，形成"一笔书"，在章法上与今草一脉相承。狂草最能表达书家之喜怒哀乐，历代相传，历久不衰。

一、唐朝

狂草盛行于唐朝，唐代出现两个狂草大家，即张旭和怀素，被称为"颠张醉素"。

（一）张旭

张旭（685—759），字伯高，一字季明，苏州吴县人，曾官金吾长史，因而被世人称为"张长史"，擅草书，喜欢饮酒，世称"张颠"，与怀素并称"颠张醉素"，与贺知章、张若虚、包融并称"吴中四士"，又与贺知章等人并称"饮中八仙"，其草书则与李白的诗歌、裴旻的剑舞并称"三绝"。

张旭的草书看起来很颠狂，但章法却是很规范的，是在张芝、王羲之草书的基础上升华的一种狂草。张旭曾经在公孙大娘剑器舞当中悟出了笔法之妙，并且常常喜欢酒醉之后，奔走呼号，这种方式在晋人吸食"五石散"之后，称之为"行散"。张旭酒醉奔走，时常以头发为毛笔作书，醒来观之，往往如同神来之笔。这便是饮酒助兴，达到一种忘我境界的自然生发。杜甫曾经写诗赞叹张旭的书法："张旭三杯草圣传。""文起八代之衰"的韩愈曾经这样评价张旭："旭善草书，不治他技。喜怒窘穷，忧悲愉佚，怨恨思慕，酣醉无聊不平，有动于心，必于草书焉发之。"

据史籍记载，张旭从"担夫争道"中丰富了布白构体的构思，从"闻鼓吹"中得到了笔法快慢、轻重、徐疾、粗细的启示。张旭崇尚师法自然的思想，强调从自然界和人类社会生活中寻找灵感和启发。在他眼中，一切的自然物象、一切的生命之迹都是师法自然的对象，都能激起其创作的灵感。将天地万物的情势与自身的主观情态融为一体，任情恣性而寄寓点画，以技法为精神表现的手段，从而由技进乎道，将万物化为完全属于自己的

艺术语言，最终形成飞动豪荡的"狂草"表现形式和风格。这正好也契合了老庄思想中的"自然"之道。

史籍还有记载，张旭书法风格最突出的特点是"狂逸"。他的这种狂逸表现在书写状态上，是受道家思想的影响而和王羲之等魏晋时期的士族人一样追求放浪不羁的精神状态，生性嗜酒的特点进一步使得张旭在生活状态上与书圣王羲之有不谋而合的精神取向。

虽然他的狂草作品恢宏大气，但是点画线条都有法度，先是做到了对笔法和草书章法的秉承，后是在熟练掌握传统技法表现语言的基础上以古法表达时代新意，从而使得其作品被世人认可。其代表作是《古诗四帖》《肚痛帖》。

1.《古诗四帖》

《古诗四帖》是如今传世的草书墨迹当中，极少数不重视提按而转用笔的作品，此作在整体的气韵与用笔上直接晋人道统，浑然天成，真正达到了心手相应、与晋人法度高度吻合的境界，从这一点而言，则是唐代之后的草书所难以达到的境界了。这件作品如今藏于辽宁省博物馆，为其镇馆之宝（见图5-9）。

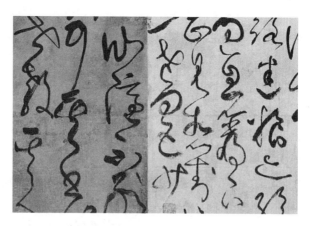

图5-9 《古诗四帖》

2.《肚痛帖》

《肚痛帖》，6行30字，真迹不传，有宋嘉祐三年刻本，今存西安碑林，是狂草书风的代表。字如飞瀑奔泻，时而细笔如丝，连绵直下，气势连贯，浑然天成，时而浓墨粗笔，沉稳遒迈。狂与正之间回环往复，将诸多矛盾不可思议地合而为一，表现出如此的和谐一致，展现出一幅生机勃勃、气韵生动、波澜壮阔的艺术画卷（见图5-10）。

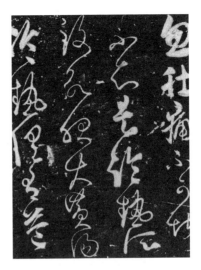

图5-10 《肚痛帖》

明王世贞跋："张长史《肚痛帖》及《千字文》数行，出鬼入神，惝恍不可测。"清张廷济《清仪阁题跋》云："颠、素俱善草书，颠以《肚痛帖》为最。"

（二）怀素

怀素（737—799），字藏真，僧名怀素，永州零陵（今湖南零陵）人，是大历十才子之一考功郎中钱起的侄子，史称"草圣"。

怀素自幼出家为僧，经禅之暇，锐意草书，与张旭齐名，合称"颠张狂素"，形成唐代书法双峰并峙的局面，也是中国草书史上两座高峰。他的书法率意颠逸，千变万化，法度具备，特别是草书，笔法瘦劲，飞动自然，如骤雨旋风，随手万变，与李白、徐浩、邬彤、颜真卿、卢象、陆羽、戴叔伦、苏涣等诸多名人有交往。有狂草代表作品《自叙帖》传世。

《自叙帖》是怀素于唐大历十一年（或十二年）所书，为纸本墨迹卷，帖前有李东阳篆书引首"藏真自叙"四字。现藏台北

"故宫博物院"。

怀素大约在三十二岁时，曾步行走出湖南赴长安，去拜谒名师，寻求书艺的进步和发展。到长安后看到很多难得一见的"遗篇绝简"，由于他个性洒脱，草书绝妙，所以结交了许多名流公卿和文人墨客，得到了很多精彩绝伦的颂扬诗文。怀素在长安住了大约五年，约在唐大历七年（772）十月离长安回家乡零陵，途经洛阳，他最仰慕的狂草大师张旭虽早已去世，怀素仍特意造访洛阳以追思前贤，颜真卿当时路经洛阳处理私事，未曾料到在洛阳恰巧遇到怀素。颜氏好与僧人交往，笃信佛教，且怀素又是他同学邬彤的弟子，因此对怀素一见如故，而且，见怀素狂草可与先师张旭比美，更是感叹不已，遂应怀素之请，为《怀素上人草书歌集》作序。在此歌集的基础上，怀素写成了一卷《自叙帖》。

在此帖中，怀素自述生平大略，兼录颜真卿、戴叔伦、张谓等人对其的赠诗成文。全卷强调连绵草势，运笔上下翻转，有轻有重，有疾有速，起伏摆荡，通篇为狂草，笔笔中锋，纵横斜直，如锥划沙盘，无往不收；通幅神采动荡，奇踪变化，实为草书艺术的极致表现。它是怀素流传下来篇幅最长的作品，人称"天下第一草书"（见图5-11）。

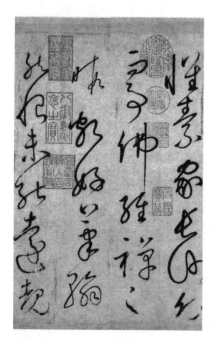

图5-11 《自叙帖》

南宋名臣曹勋称道："怀素字画名唐中，盖用意甚笃，加以琢削砻砺，会于瑰奇。"《逐鹿帖》赞云："藏真书法，末视公卿，草圣欲来，以酒为兵，意并逐鹿，雄杰可矜。旭颠素狂，弄翰之英。"

二、宋朝

从张芝、张旭到怀素，草书的发展以用笔的丰富顿挫为准矩。唐代之后，在草书方面造诣较高，对后世影响比较大，后人取法比较多的主要有黄庭坚。

黄庭坚的草书大开大合，聚散收放，进入挥洒自如之境，用笔从容娴雅，纵横跌宕，能行处皆留，留处皆行，后世取法黄庭坚者众多。其代表作有《诸上座帖》《李白忆旧游诗草书卷》等。

1.《诸上座帖》

《诸上座帖》，纸本，草书，是黄庭坚为友人李任道所录写的五代金陵人、僧人文益的语录，现藏于北京故宫博物院。

此书有怀素狂草的神韵，气势苍浑雄伟，笔意纵横（见图5-12）。黄庭坚《山谷自论》云："余学草书三十余年，初以周越为师，故二十年抖擞俗气不脱，晚得苏才翁、子美书观之，乃得古人笔意；其后又得张长史、僧怀素、高闲墨迹，

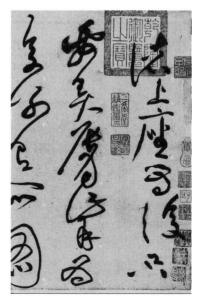

图5-12　《诸上座帖》

153

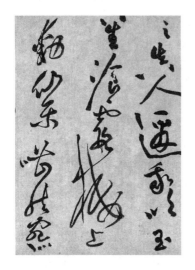

图5-13 《李白忆旧游诗草书卷》

乃窥笔法之妙。"

2.《李白忆旧游诗草书卷》

《李白忆旧游诗草书卷》,纸本,草书,约书于1104年,是黄庭坚晚年的草书代表作。日本京都藤井斋成舍有邻馆藏。

此诗书法,用笔紧峭,瘦劲奇崛,气势雄健,结体变化多端,深得张旭、怀素草书飞动洒脱的神韵,并将怀素《自叙帖》上下腾挪开合的行气章法,变得更为紧凑绵密,让布白空间呈现更多,左右摇曳的疏密对比,构成满纸云烟、飞花乱坠的意象。此卷多用"一笔书",许多整行皆不换笔,卷舒多姿,对李白诗中惯有的豪迈机变空灵欲仙的意境做了倾情演绎,为黄庭坚草书之代表作(见图5-13)。

沈周在诗卷的题跋中说道:"山谷书法,晚年大得藏真(怀素)三昧,此笔力恍惚,出神入鬼,谓之'草圣'宜焉!"此时黄庭坚的草书艺术已达到炉火纯青的地步。祝允明评论此帖说:"此卷驰骤藏真,殆有夺胎之妙。"并称其为"平生神品"。

三、明朝

明代初期的书家有个共同点,即他们都比元代书家更多地涉足了大幅作品的创造,作品的章法、行气相对都比较放得开,是因为幅式的原因而在形式上开创了新的探索领域,虽然技巧和风格都不算成熟,但是这样的探索精神是难能可贵的,明代后期大

幅行草的盛行，从历史渊源来说，是由这一时期的探索开始起步的。这一时期代表大家有祝允明、王铎、傅山等。

（一）祝允明

祝允明（1460—1527），字希哲，江苏苏州人，因右手拇指多生一小指，自号枝山。与徐贞卿、唐寅、文徵明并称为"吴中四才子"。祝允明自幼天资聪颖，勤奋好学，五岁时就能书一尺见方的大字，九岁便能作诗文，被称为神童。七岁即中秀才。十岁已博览群书，文章瑰丽，才智非凡。三十二岁中举人，以后祝允明便久试不第，正德九年（1514），他被授为广东兴宁县知县，嘉靖元年（1522）转任为应天（今江苏南京）府通判。有"唐伯虎的画，祝枝山的字"之说。

祝允明得外祖徐有贞、父辈沈周、吴宽亦多加奖掖，书法号称无所不学。祝允明最为成功的书体是狂草，善于穿插、布点，使狂草书在点划形态、节奏变化、布白丰富方面有了明显拓展，出入黄庭坚并兼取张旭、怀素、章草的长处，且巧妙融入小草，这些对于长轴大幅的书写，都很有现实意义。代表作有《草书诗帖》等，著有《兴宁县志》《前闻记》《九朝野记》《怀星堂集》等。

《草书诗帖》，纸本，录曹植《乐府》四首，又称《曹植诗四首手卷》，又名《箜篌引》。现藏台北"故宫博物院"。

在书法上，通过笔法，可以看出作品不仅融汇诸家，作者的个性也得到彰显，行笔迅捷，放而有势，一气呵成，整幅作品在结构上打破了字与行间的单体关系，每字的笔画都变得富有生命力，是祝允明草书成就的杰出代表，并在功底中展露出不凡气度，被誉为明代奇才草书绝品、"十大传世名帖"之一。

（二）王铎

王铎草书法度谨严，出新意于法度之中，收奇效于意想之

外，开拓并丰富了草书用墨空间。代表作有《草书诗卷》等。

《草书诗卷》是他暮年之作，也是难得的杰作。内含他的旧诗十五首之多，卷后有王铎一百三十余字款识，叙说书卷缘由及他对自己诗的珍爱（见图5-14）。

图 5-14 《草书诗卷》

（三）傅山

傅山的草书笔势雄浑，如排山倒海，一发不可收，线条婉转飘逸，险峻跌宕，缠绵起伏，点画顿挫抑扬，因而显得大气磅礴，生机盎然。代表作有《李商隐赠庚十二朱版诗》绢本草书，广州艺术博物院藏。近年来，随着书法热的持续升温，傅山的书法也越来越受到人们的关注，特别是他的草书，更是受到许多书法家和书法爱好者的喜爱。

参考文献

［1］方闻.心印：中国书画风格与结构分析研究［M］.李维琨，译.西安：陕西人民美术出版社，2004.

［2］毕宁."大字之祖"：《瘗鹤铭》探究［J］.城建档案，2009（07）：22-27.

［3］曹宝麟.中国书法史·宋辽金卷［M］.南京：江苏教育出版社，2009.

［4］曹青青.从《祭侄文稿》看书法创作的情感与真实性［J］.书法赏评，2019（04）：21-23.

［5］丛文俊.中国书法史 先秦·秦代卷［M］.南京：江苏教育出版社，2009.

［6］蔡维维.张旭草书生成及其艺术成就研究［D］.广西师范大学，2013.

［7］冯茜.透过刀锋看笔锋——从刻、拓角度再析《张猛龙碑》［J］.书法赏评，2019（04）：32-35.

［8］郭枚.中国近现代"传古"第一人——浅谈罗振玉对我国近现代图书资料事业的卓著贡献［J］.山东教育学院学报，2005（04）：106-108.

［9］高旗，吕杰.平正中和，承古开今——唐太宗《晋祠铭》碑及其影响探析［J］.长治学院学报，2019，36（03）：

44-47.

［10］胡光灿.张旭书学思想述源［J］.大众文艺，2010（01）：53-54.

［11］荒金治.《雁塔圣教序》的修正线［J］.青少年书法（青年版），2008（04）.

［12］黄修珠.论古代简牍书写方式与今草的形成［D］.河南大学，2006.

［13］金其桢.中国碑文化［M］.重庆：重庆出版社，2002.

［14］金诤.科举制度与中国文化［M］.上海：上海人民出版社，1990.

［15］刘恒.中国书法史·清代卷［M］.南京：江苏教育出版社，2009.04.

［16］刘嘉.苏轼及其题画作品研究［D］.华中科技大学，2005.

［17］刘建会.唐代书法美学思想探析［D］.河北大学，2004.

［18］林强.三代秦汉古质书风论［D］.南京师范大学，2008.

［19］李维.吴昌硕的《石鼓文》及其对后人的影响［J］.洛阳师范学院学报，2010，29（3）：4.

［20］罗小利.不事临池 性成秀发——试析唐寅的书法艺术［J］.美术大观，2007（02）：10-11.

［21］李晓汶.褚体的风格转变及与欧、虞二体的比较［J］.文艺生活·下旬刊，2014（03）：1.

［22］刘正成.中国书法鉴赏大辞典（全二册）［M］.成都：大地出版社，1989.

［23］倪文东.倪文东书论集［M］.北京：中国文联出版社，2008.

［24］倪文东.书法概论［M］.北京：北京师范大学出版社，

2014.

［25］倪文东，傅如明.书法创作与欣赏［M］.北京：中国人民大学出版社，2017.

［26］邱振中.神居何所——从书法史到书法研究方法论［M］.北京：中国人民大学出版社，2011.

［27］孙奥博，赵忠山，陈诗豪，梁惠兰.艺术创作中"鹤"元素的应用及其审美寓意［J］.理论观察，2013（12）：102-104.

［28］孙景文.潇洒古淡东晋风流：王珣《伯远帖》赏读［J］.中国书法，2014（20）：58-71.

［29］苏小露.《宋史·艺文志》著录目录书集解［D］.华中师范大学，2013.

［30］唐冬冬.唐代石刻珍品——《张休光墓志》考［J］.开封教育学院学报，2018，38（01）：244-246.

［31］田雷.探析智永《真草千字文》的意义［J］.时代报告，2018（12）：91.

［32］吴彩虹.真趣，雅趣，兴趣——从《蜀素帖》看米芾的书学思想［J］.美与时代：美学（下），2018（12）：3.

［33］王小路.浅议王羲之书法艺术成功的社会因素［J］.大众文艺，2012（23）：131-132.

［34］韦渊.清代唐楷：帖学到碑学的桥梁［D］.浙江大学，2013.

［35］王元军.六朝书法与文化［M］.上海：上海书画出版社，2002.

［36］武杨荣.文以载道——大篆的艺术美［J］.文艺生活·中旬刊，2017（02）.

［37］徐复观.中国艺术精神［M］.沈阳：辽宁人民出版社，2019.

［38］夏鹏，章华夏.颜真卿《祭侄文稿》评析［J］.青年文学家，2011（24）：241.

［39］萧元.书法美学史［M］.长沙：湖南美术出版社，1990.

［40］杨天才.雄放瑰奇 纵横恣肆——黄庭坚"书法四帖"赏析［J］.青少年书法，2008（16）：31-40.

［41］殷啸虎.《兰亭序》真迹究竟在哪里［J］.记者观察，2016（06）：32-34.

［42］张宏伟.依古创新——董其昌的艺术及其影响［D］.西北师范大学，2009.

［43］郑和新.如何临习柳公权《玄秘塔碑》［J］.书画艺术，2013（04）：27-29.

［44］朱浩云.青铜器收藏热有望卷土重来［J］.理财（收藏），2018（11）：6.

［45］朱娟.中国书法史上的伟大变革——魏晋南北朝书法的演变［J］.大众文艺，2014（11）：152-153.

［46］张同标，赵玲.试论颜真卿书法阶段性的宏观考察［J］.南京艺术学院学报（美术与设计版），2010（02）：36-40.

［47］张文禄.胡适与王国维的不解情缘［J］.文学教育（下），2015（12）：8-9.

［48］张亚妮.试析书法艺术与宗教文化的关系［J］.北极光，2016（04）：35-36.